楷書(正字)體 一四五字가 修訂된

松浦 李亨雨 著

五體千字文

楷書(해서)
隷書(예서)
行書(행서)
草書(초서)
篆書(전서)

㈜이화문화출판사

序서 文문

　천자문千字文은 주흥사周興詞가 양무제梁武帝의 명命을 받아 지어진 글로써 단單 하루만에 각기各其 다른 자字 천자千字로 지어져 주흥사周興詞의 재주가 뛰어남을 말하며 얼마나 고심苦心과 정성精誠을 다 하였는지 하루만에 백발白髮이 되었다고 해서 사람들이 백수문白首文이라고 부르기도 합니다. 천자문千字文이 나온 후後로 중국中國이나 우리나라에서 학문學問의 기초교재基礎敎材로 쓰여왔으며 한자漢字는 다른 문자文字와 달리 훈訓과 음音을 동시同時에 지니고 있는 유일唯一한 표의문자表意文字로 한자漢字 고유固有의 멋과 예술성藝術性의 장점長點이 있는 반면 상당히 난해難解하다는 단점短點이 있기는 하나 우리 한자漢字의 훈訓은 우리 민족民族의 고유언어固有言語이고 음音이 두자이상二字以上 합合쳐지면 편리便利한 한자어漢字語로 변變하고 우리 민족民族의 학문연구學文硏究와 언어생활言語生活의 필수문자必須文字이므로 배우지 않을 수 없어 편자編者도 한자漢字의 예술성藝術性에 도취陶醉되어 천자문千字文을 서예書藝로 수없이 쓰고 읽으면서 선인先人들의 미숙未熟한 표기 즉 중국中國 한漢나라 말기末期 시대時代(B.C 202~ A.D 220년)에 학자學者들이 문화文化가 정비整備되어 한말漢末에 이르러 서로 다른 자字 모양模樣을 체계적體系的으로 해서楷書 정자체正字體를 만들게 되었으며 이때 한漢나라가 주된 역할役割을 하였다고 해서 붙여진 이름이 한문漢文, 한자漢字가 되어 지금只今까지 쓰이고 있으며 비단非但 붓글씨(書藝敎材) 천자문千字文은 정비整備되기 전의 자字로 쓰여진 자字가 많아 편자編者는 이를 고쳐(一四五字) 정확正確한 해서楷書 정자正字로 서예교재書藝敎材를 발간發刊하오니 한자漢字 공부工夫나 서예書藝를 공부工夫하고자 하는 학생學生은 물론 일반인一般人도 이를 정확正確한 이해理解로 많은 도움이 되었으면 합니다.

編者 松浦 李 亨 雨

目 次

書藝의 基本資料

짧은 치침, 갈고리

파 임

긴 치침

점

직점

좌점 우점 측점

짧은 삐침

가로 획

긴 삐침

세로 획

永字八法
側 勒 趯 策
努 掠
啄
磔
永

修訂된 字 正誤表

左：誤　右：正

誤	正	誤	正	誤	正	誤	正	誤	正	誤	正
昊	昊	來	來	秋	秋	歲	歲	霜	霜	珠	珠
기울 측		올 래		가을 추		해 세		서리 상		구슬 주	
稱	稱	果	果	菜	菜	鹹	鹹	虞	虞	陶	陶
일컬을 칭		과실 과		나물 채		짤 함		염려할 우 / 나라 우		질그릇 도	
黎	黎	樹	樹	木	木	賴	賴	敢	敢	絲	絲
검을 려		나무 수		나무 목		힘입을 뢰		용감할 감		실 사	
習	習	積	積	嚴	嚴	深	深	蘭	蘭	松	松
익힐 습		쌓을 적		엄할 엄		깊을 심		난초 란		소나무 송	
取	取	暎	暎	榮	榮	業	業	籍	籍	職	職
취할 취		꽃뿌리 영		꽃뿌리 영		업 업		호적 적		일 직	
棠	棠	樂	樂	殊	殊	和	和	睦	睦	弟	弟
아가미 당		풍류 악		다를 수		화할 화		화목할 목		아우 제	

左：誤 右：正

枝 枝	慈 慈	節 節	移 移	操 操	爵 爵
가지 지	인자할 자	마디 절	옮길 이	잡을 조	벼슬 작
麋 麋	東 東	欝 鬱	樓 樓	飛 飛	獸 獸
얽을 미	동녘 동	답답 울	다락 루	날 비	짐승 수
綵 綵	楹 楹	席 席	旣 旣	集 集	聚 聚
채색 채	기둥 영	자리 석	이미 기	잡을 집	걷을 취
杜 杜	豪 藁	隷 隷	相 相	槐 槐	卿 卿
막을 두	짚고	글씨 예	서로 상	괴화 괴	벼슬 경
縣 縣	纓 纓	策 策	勒 勒	桓 桓	濟 濟
고을 현	끈 영	꾀 책	굴레 륵	굳셀 환	건널 제
綺 綺	霸 霸	橫 橫	會 會	遵 遵	牧 牧
비단 기	으뜸 패	비낄 횡	모일 회	쫓을 준	칠 목
最 最	精 精	秦 秦	幷 幷	禪 禪	紫 紫
가장 최	정할 정 / 스를 정	나라 진	아우를 병	사양할 선	붉을 자

碣 碣	遠 遠	綿 綿	巖 巖	杳 杳	玆 玆
돌 갈	멀 원	솜 면	바위 암	아득할 묘	이 자
稼 稼	穡 穡	黍 黍	稷 稷	稅 稅	新 新
심을 가	거둘 색	기장 서	피 직	부세 세	새 신
素 素	秉 秉	勅 勅	聆 聆	厥 厥	植 植
흴 소	잡을 병	칙서 칙	들을 령	그 궐	심을 식
極 極	恥 恥	林 林	皋 皋	即 即	機 機
극진할 극	부끄러울 치	수풀 림	언덕 고	곧 즉	틀 기
索 索	閑 閑	累 累	渠 渠	條 條	枇 枇
찾을 색	한가할 한	여러 누	개천 거	조목 조	나무 비
杷 杷	梧 梧	桐 桐	陳 陳	根 根	委 委
나무 파	오동 오	오동 동	베풀 진	뿌리 근	맡길 위
葉 葉	耽 耽	箱 箱	糟 糟	糠 糠	親 親
잎사귀 엽	즐길 탐	상자 상	재강 조 / 지개미 조	겨 강	친할 친

左：誤 右：正

糧	糧	潔	潔	寐	寐	床	床	讌	讌	杯	杯
양식 량		밝을 결		잘 매		상 상		잔치 연		잔 배	
稽	稽	顙	顙	悚	悚	牒	牒	審	審	顧	顧
조을 계		이마 상		두려울 송		편지 첩		살필 심		돌아볼 고	
騾	騾	犢	犢	特	特	誅	誅	秘	秘	釋	釋
노새 라		송아지 독		특별 특		벨 주		메 혜		놓을 석	
利	利	頻	頻	懸	懸	薪	薪	束	束	寡	寡
이할 리		찡그릴 빈		달 현		니무 신		묶을 속		적을 파	
孤	孤										
외로울 고											

松浦楷書千字文

송포 해서 천자문

하늘 천

집 우

날 일

별 진

땅 지

집 주

달 월

잘 숙

검을 현

넓을 홍

찰 영

베풀 열

누를 황

거칠 황

기울 측

베풀 장

天地玄黃　宇宙洪荒　　　하늘과 땅은 검고 누르며, 우주는 넓고 크다.
日月盈昃　辰宿列張　　　해와 달은 차고 기울며, 별은 벌려 있다.

寒	秋	閏	律
찰 한	가을 추	윤달 윤	법칙 률
來	收	餘	呂
올 래	거둘 수	남을 여	법칙 려
暑	冬	成	調
더울 서	겨울 동	이룰 성	고를 조
往	藏	歲	陽
갈 왕	감출 장	해 세	볕 양

寒來暑往 秋收冬藏　　추위가 오면 더위는 가며, 가을에는 거두어들이고 겨울에는 갈무리한다.
閏餘成歲 律呂調陽　　남는 윤달로 해를 완성하며, 음율로 음양을 조화시킨다.

구름 운

이슬 로

쇠 금

구슬 옥

오를 등

맺을 결

낳을 생

날 출

이를 치

할 위

빛날 려

뫼 곤

비 우

서리 상

물 수

메 강

雲騰致雨　露結爲霜　　구름이 날아 비가 되고, 이슬이 맺혀 서리가 된다.
金生麗水　玉出崑岡　　금(金)은 여수(麗水)에서 나고, 옥(玉)은 곤륜산(崑崙山)에서 난다.

칼 검

구슬 주

과실 과

나물 채

號

이름 호

稱

일컬을 칭

珍

보배 진

重

무거울 중

巨

클 거

밤 야

李

오얏 리

겨자 개

闕

집 궐

光

빛 광

奈

벗 내

薑

생강 강

劍號巨闕　珠稱夜光　칼에는 거궐(巨闕)이 있고, 구슬에는 야광주(夜光珠)가 있다.
果珍李奈　菜重芥薑　과일 중에서는 오얏과 벗이 보배스럽고, 채소 중에서는 겨자와 생강을 소중히 여긴다.

海 바다 해	鱗 비늘 린	龍 용 룡	鳥 새 조
鹹 짤 함	潛 잠길 잠	師 스승 사	官 벼슬 관
河 물 하	羽 깃 우	火 불 화	人 사람 인
淡 맑을 담	翔 날개 상	帝 임금 제	皇 임금 황

海鹹河淡　鱗潛羽翔
龍師火帝　鳥官人皇

바닷물은 짜고 민물은 싱거우며, 비늘 있는 고기는 물에 잠기고 날개 있는 새는 날아다닌다.
관직을 용으로 나타낸 복희씨(伏羲氏)와 불을 숭상한 신농씨(神農氏)가 있고, 관직을 새로 기록한 소호씨(少昊氏)와 인문(人文)을 개명한 인황씨(人皇氏)가 있다.

비로소 시

이에 내

밀 추

있을 유

지을 제

옷 복

자리 위

염려할 우 / 나라 우

글월 문

옷 의

사양 양

질그릇 도

글자 자

치마 상

나라 국

당나라 당

始制文字　乃服衣裳　　비로소 문자를 만들고, 옷을 만들어 입게 했다.
推位讓國　有虞陶唐　　자리를 물려주어 나라를 양보한 것은, 도당 요(堯)임금과 유우 순(舜)임금이다.

弔	周	坐	垂
조상 조	두루 주	앉을 좌	드릴 수
民	發	朝	拱
백성 민	필 발	아침 조	꼬질 공
伐	殷	問	平
칠 벌	나라 은	물을 문	평할 평
罪	湯	道	章
허물 죄	끓을 탕	길 도	글장 장

弔民伐罪　周發殷湯　백성들을 위로하고 죄지은 이를 친 사람은, 주나라 무왕(武王) 발(發)과 은나라 탕왕(湯王)이다.
坐朝問道　垂拱平章　조정에 앉아 다스리는 도리를 물으니, 옷 드리우고 팔짱 끼고 있지만 공평하고 밝게 다스려진다.

사랑 애	신하 신	멀 하	거느릴 솔
기를 육	엎드릴 복	가까울 이	손 빈
검을 려	되 융	한 일	돌아갈 귀
머리 수	되 강	몸 체	임금 왕

愛育黎首 臣伏戎羌　　백성을 사랑하고 기르니, 오랑캐들까지도 신하로서 복종한다.
遐邇壹體 率賓歸王　　먼 곳과 가까운 곳이 똑같이 한 몸이 되어, 서로 이끌고 복종하여 임금에게로 돌아온다.

울 명	흰 백	조화 화	힘입을 뢰
새 봉	망아지 구	입을 피	미칠 급
있을 재	밥 식	풀 초	일만 만
나무 수	마당 장	나무 목	모 방

鳴鳳在樹 白駒食場　봉황새는 울며 나무에 깃들어 있고, 흰 망아지는 마당에서 풀을 뜯는다.
化被草木 賴及萬方　밝은 임금의 덕화가 풀이나 나무까지 미치고, 그 힘입음이 온 누리에 미친다.

盖此身髮 四大五常
恭惟鞠養 豈敢毁傷

덮을 개

넉 사

공손 공

어찌 기

이 차

큰 대

오직 유

용감할 감

몸 신

다섯 오

칠 국

헐 훼

터럭 발

항상 상

기를 양

상할 상

盖此身髮　四大五常　　대개 사람의 몸과 터럭은 사대와 오상으로 이루어졌다.
恭惟鞠養　豈敢毁傷　　부모가 길러주신 은혜를 공손히 생각한다면, 어찌 함부로 이 몸을 더럽히거나 상하게 할까.

계집 녀	사내 남	알 지	얻을 득
사모할 모	본받을 효	지날 과	능할 능
곧을 정	재주 재	반드시 필	말 막
매울 열	어질 량	고칠 개	잊을 망

女慕貞烈　男效才良　　여자는 정렬(貞烈)한 것을 사모하고, 남자는 재주 있고 어진 것을 본받아야 한다.
知過必改　得能莫忘　　자기의 허물을 알면 반드시 고치고, 능히 실행할 것을 얻었거든 잊지 말아야 한다.

없을 망	아닐 미	믿을 신	그릇 기
			欲
말씀 담	믿을 시	사신 사	하고자할 욕
彼			
저 피	몸 기	옳을 가	어려울 난
短		覆	量
짧을 단	긴 장	덮을 복	헤아릴 량

罔談彼短　靡恃己長　남의 단점을 말하지 말며, 나의 장점을 믿지 말라.
信使可覆　器欲難量　믿음 가는 일은 거듭해야 하고, 그릇됨은 헤아리기 어려워야 한다.

墨	詩	景	克
먹 묵	글 시	경치 경	이길 극
悲	讚	行	念
슬플 비	기릴 찬	다닐 행	생각 념
絲	羔	維	作
실 사	염소 고	얽을 유	지을 작
染	羊	賢	聖
물들일 염	양 양	어질 현	성인 성

墨悲絲染　詩讚羔羊　　　묵자(墨子)는 실이 물들여지는 것을 슬퍼했고, 시경(詩經)에서는 고양편(羔羊編)을 찬미했다.
景行維賢　克念作聖　　　행동을 빛나게 하는 사람이 어진 사람이요, 힘써 마음에 생각하면 성인이 된다.

德	形	空	虛
큰 덕	얼굴 형	빌 공	빌 허
建	端	谷	堂
세울 건	끝 단	골 곡	집 당
名	表	傳	習
이름 명	겉 표	전할 전	익힐 습
立	正	聲	聽
설 립	바를 정	소리 성	들을 청

德建名立 形端表正
空谷傳聲 虛堂習聽

덕이 서면 명예가 서고, 형모(形貌)가 단정하면 의표(儀表)도 바르게 된다.
성현의 말은 마치 빈 골짜기에 소리가 전해지듯이 멀리 퍼져 나가고, 사람의 말은 아무리 빈집에서라도 신(神)은 익히 들을 수가 있다.

禍	福	尺	寸
재화 화	복 복	자 척	마디 촌
因	緣	璧	陰
인할 인	인연 연	구슬 벽	그늘 음
惡	善	非	是
모질 악	착할 선	아닐 비	이 시
積	慶	寶	競
쌓을 적	경사 경	보배 보	다툴 경

禍因惡積　福緣善慶　　악한 일을 하는 데서 재앙은 쌓이고, 착하고 경사스러운 일로 인해서 복은 생긴다.
尺璧非寶　寸陰是競　　한 자 되는 큰 구슬이 보배가 아니다. 한 치의 짧은 시간이라도 다투어야 한다.

자료 자

갈 왈

효도 효

충성 충

아버지 부

엄할 엄

마땅할 당

법칙 칙(즉)

일 사

더불 여

다할 갈

다할 진

임금 군

공경할 경

힘 력

목숨 명

資父事君 曰嚴與敬　　아비 섬기는 마음으로 임금을 섬겨야 하니, 그것은 존경하고 공손히 하는 것뿐이다.
孝當竭力 忠則盡命　　효도는 마땅히 있는 힘을 다해야 하고, 충성은 곧 목숨을 다해야 한다.

臨	夙	似	如
임할 임	이를 숙	같을 사	같을 여
深	興	蘭	松
깊을 심	흥할 흥	난초 란	소나무 송
履	溫	斯	之
밟을 리	따뜻할 온	이 사	갈 지
薄	淸	馨	盛
얇을 박	서늘할 정(청)	꽃다울 형	성할 성

臨深履薄 夙興溫淸　　깊은 물가에 다다른 듯 살얼음 위를 걷듯이 하고, 일찍 일어나 부모의 따뜻한가 서늘한가를 보살핀다.
似蘭斯馨 如松之盛　　난초같이 향기롭고, 소나무처럼 무성하다.

내 천

못 연

얼굴 용

말씀 언

흐를 유

맑을 징

그칠 지

말씀 사

아닐 불

취할 취

같을 약

편안 안

쉴 식

비칠 영

생각 사

정할 정

川流不息　淵澄取暎　　냇물은 흘러 쉬지 않고, 연못물은 맑아서 온갖 것을 비친다.
容止若思　言辭安定　　얼굴과 거동은 생각하듯 하고, 말은 안정되게 해야 한다.

두터울 독

삼갈 신

영화 영

호적 적

처음 초

마지막 종

업 업

심할 심

정성 성

마땅 의

바 소

없을 무

아름다울 미

하여금 영(령)

터 기

마침내 경

篤初誠美　愼終宜令　　처음을 독실하게 하는 것이 참으로 아름답고, 끝맺음을 조심하는 것이 마땅하다.
榮業所基　籍甚無竟　　영달과 사업에는 반드시 기인하는 바가 있게 마련이며, 그래야 명성이 끝이 없을 것이다.

배울 학	잡을 섭	있을 존	갈 거
넉넉할 우	일 직	써 이	말이을 이
오를 등	쫓을 종	달 감	더할 익
벼슬 사	정사 정	아가위 당	읊을 영

學優登仕 攝職從政
存以甘棠 去而益詠

배움이 넉넉하면 벼슬에 오르고, 직무를 맡아 정치에 종사할 수 있다.
소공(깝公)이 감당나무 아래 머물고, 떠난 뒤엔 감당시로 더욱 칭송하여 읊는다.

 樂 풍류 악 / 즐거울 락 / 좋아할 요	 禮 예도 예	 上 윗 상	 夫 남편 부
 殊 다를 수	 別 다를 별	 和 화할 화	 唱 부를 창
 貴 귀할 귀	 尊 높을 존	 下 아래 하	 婦 며느리 부
 賤 천할 천	 卑 낮을 비	睦 화목할 목	 隨 따를 수

樂殊貴賤　禮別尊卑　　풍류는 귀천에 따라 다르고, 예의도 높낮음에 따라 다르다.
上和下睦　夫唱婦隨　　윗사람이 온화하면 아랫사람도 화목하고, 지아비는 이끌고 지어미는 따른다.

外	入	諸	猶
밖 외	들 입	모두 제	같을 유
受	奉	姑	子
받을 수	받들 봉	할미 고	아들 자
傅	母	伯	比
스승 부	어미 모	맏 백	견줄 비
訓	儀	叔	兒
가르칠 훈	거동 의	아저씨 숙	아이 아

外受傅訓 入奉母儀 밖에 나가서는 스승의 가르침을 받고, 안에 들어와서는 어머니의 거동을 받든다.
諸姑伯叔 猶子比兒 모든 고모와 아버지의 형제들은, 조카를 자기 아이처럼 생각하고,

구멍 공

같을 동

사귈 교

자를 절

품을 회

기운 기

벗 우

갈 마

맏 형

연할 연

던질 투

경계 잠

아우 제

가지 지

나눌 분

법 규

孔懷兄弟　同氣連枝　　가장 가깝게 사랑하여 잊지 못하는 것은 형제간이니, 동기간은 한 나무에서 이어진 가지와 같기 때문이다.
交友投分　切磨箴規　　벗을 사귐에는 분수를 지켜 의기를 투합해야 하며, 학문과 덕행을 갈고 닦아 서로 경계하고 바르게 인도해야 한다.

어질 인	지을 조	마디 절	기울어질 전
인자할 자	버금 차	옳을 의	자빠질 패
숨을 은	아닐 불 / 말 불	청렴 렴	아닐 비
슬플 측	떠날 리	물러날 퇴	이지러질 휴

仁慈隱惻 造次弗離　어질고 사랑하며 측은히 여기는 마음이 잠시라도 마음속에서 떠나서는 안 된다.
節義廉退 顚沛匪虧　절의와 청렴과 물러감은 어려운 가운데에서도 이지러져서는 안 된다.

性	心	守	逐
성품 성	마음 심	지킬 수	쫓을 축
靜	動	眞	物
고요 정	움직일 동	참 진	만물 물
情	神	志	意
뜻 정	귀신 신	뜻 지	뜻 의
逸	疲	滿	移
편안할 일	가쁠 피	찰 만	옮길 이

性靜情逸　心動神疲　성품이 고요하면 마음이 편안하고, 마음이 흔들리면 정신이 피로해진다.
守眞志滿　逐物意移　참됨을 지키면 뜻이 가득해지고, 물욕을 좇으면 생각도 이리저리 옮겨진다.

굳을 견	좋을 호	도읍 도	동녘 동
가질 지	벼슬 작	고을 읍	서녘 서
맑을 아	스스로 자	빛날 화	두 이
잡을 조	얽을 미	여름 하	서울 경

堅持雅操　好爵自縻　올바른 지조를 굳게 가지면, 높은 지위는 스스로 그에게 얽히어 이른다.
都邑華夏　東西二京　화하(華夏)의 도읍에는 동경(洛陽)과 서경(長安)이 있다.

		宮	樓
등배	뜰부	집 궁	다락 루
	渭	殿	觀
터 망	위수 위	대궐 전	볼관
面			飛
낮 면	웅거할 거	서릴 반	날 비
洛	涇		
락수 락	경수 경	답답 울	놀랄 경

背邙面洛 浮渭據涇　낙양은 북망산을 등 뒤로 하여 낙수를 앞에 두고, 장안은 위수에 떠 있는 듯 경수를 의지하고 있다.
宮殿盤鬱 樓觀飛驚　궁(宮)과 전(殿)은 빽빽하게 들어찼고, 누(樓)와 관(觀)은 새가 하늘을 나는 듯 솟아 놀랍다.

그림 도

그림 화

남녘 병

갑옷 갑

베낄 사

채색 채

집 사

장막 장

날짐승 금 / 새 금

신선 선

곁 방

대답 대

짐승 수

신령 령

열 계

기둥 영

圖寫禽獸　畫彩仙靈　　새와 짐승을 그린 그림이 있고, 신선들의 모습도 채색하여 그렸다.
丙舍傍啓　甲帳對楹　　신하들이 쉬는 병사의 문은 정전(正殿) 곁에 열려 있고, 화려한 휘장이 큰 기둥에 둘러 있다.

肆 베풀 사	鼓 북 고	陞 오를 승	弁 고깔 변
筵 자리 연	瑟 비파 슬	階 뜰 계	轉 구를 전
設 베풀 설	吹 불 취	納 바칠 납	疑 의심할 의
席 자리 석	笙 저 생	陛 섬돌 폐	星 별 성

肆筵設席　鼓瑟吹笙　자리를 만들고 돗자리를 깔고서, 비파를 뜯고 생황저를 분다.
陞階納陛　弁轉疑星　섬돌을 밟으며 궁전에 들어가니, 관(冠)에 단 구슬들이 돌고 돌아 별이 아닌가 의심스럽다.

오른 우	왼 좌	이미 기	또 역
			聚
통할 통	통달할 달	모을 집	걷을 취
	承	墳	群
넓을 광	이을 승	무덤 분	무리 군
			英
안 내	밝을 명	법 전	꽃부리 영

右通廣內　左達承明　오른쪽으로는 광내전에 통하고, 왼쪽으로는 승명려에 다다른다.
旣集墳典　亦聚群英　이미 삼분(三墳)과 오전(五典) 같은 책들을 모으고, 뛰어난 뭇 영재들도 모았다.

杜	漆	府	路
막을 두	옻칠 칠	마을 부	길 로
藁	書	羅	俠
짚고	글 서	벌릴 라	낄 협
鍾	壁	將	槐
쇠북 종	벽 벽	장수 장	괴화 괴
隸	經	相	卿
글씨 예 / 종 례	글경 / 줄 경	서로 상	벼슬 경

杜藁鍾隸　漆書壁經　　글씨로는 두조(杜操)의 초서와 종요(鍾繇)의 예서가 있고, 글로는 과두(蝌蚪)의 글과 공자의 옛집 벽 속에서 나온 경서가 있다.

府羅將相　路俠槐卿　　관부에는 장수와 정승들이 모여 있고, 길은 공경(公卿)의 집들을 끼고 있다.

문호	집가	높을고	몰구
봉할봉	줄급	갓관	바퀴곡
여덟팔	일천천	모실배	떨칠진
고을현	군사병	연련	갓끈영

戶封八縣　家給千兵　귀척(貴戚)이나 공신에게 팔현(八縣)을 봉하고, 그들의 집에는 많은 군사를 주었다.
高冠陪輦　驅轂振纓　높은 관(冠)을 쓰고 임금의 수레를 모시니, 수레를 몰 때마다 갓끈이 흔들린다.

世	車	策	勒
인간 세	수레 거(차)	꾀 책	굴레 륵
祿	駕	功	碑
녹 록	멍에 가	공 공	비석 비
侈	肥	茂	刻
사치할 치	살찔 비	무성할 무	새길 각
富	輕	實	銘
부자 부	가벼울 경	열매 실	새길 명

世祿侈富　車駕肥輕　대대로 받은 봉록은 사치하고 풍부하며, 말이 살찌니 수레는 가볍기만 하다.
策功茂實　勒碑刻銘　공신을 책록하여 실적을 세우도록 힘쓰게 하고, 비석에 찬미하는 내용을 새긴다.

磻 돌 반	佐 도울 좌	奄 문득 엄	微 작을 미
溪 시내 계	時 때 시	宅 집 택	旦 아침 단
伊 저 이	阿 언덕 아	曲 굽을 곡	孰 누구 숙
尹 다스릴 윤	衡 저울대 형	阜 언덕 부	營 경영 영

磻溪伊尹 佐時阿衡　주문왕(周文王)은 반계에서 강태공을 얻고 은탕왕(殷湯王)은 신야(莘野)에서 이윤을 맞으니, 그들은 때를 도와 재상 아형(阿衡)의 지위에 올랐다.

奄宅曲阜 微旦孰營　큰 집을 곡부(曲阜)에 정해주었으니, 그들이 아니면 누가 경영할 수 있었으랴.

桓	濟	綺	說
군셀 환	건널 제	비단 기	말할 설
公	弱	回	感
귀 공	약할 약	돌아올 회	느낄 감
匡	扶	漢	武
바를 광	붙을 부	한수 한	호반 무
合	傾	惠	丁
모을 합	기울 경	은혜 혜	장정 정

桓公匡合 濟弱扶傾　제나라 환공은 천하를 바로잡아 제후를 모으고, 약한 자를 구하고 기우는 나라를 도와서 일으켰다.
綺回漢惠 說感武丁　기리계(綺理季) 등은 한나라 혜제(惠帝)의 태자 자리를 회복시키고, 부열(傅說)은 무정(武丁)의 꿈에 나타나 그를 감동시켰다.

준걸 준

많을 다

나라 진

나라 조

재조 예

선비 사

나라 초

나라 위

빽빽할 밀

이 식

고칠 경 / 다시 갱

곤할 곤

말 물

편안 영

으뜸 패

비낄 횡

俊乂密勿　多士寔寧
晉楚更覇　趙魏困橫

재주와 덕을 지닌 이들이 부지런히 힘쓰고, 많은 인재들이 있어 나라는 실로 편안했다.
진문공(晉文公)과 초장왕(楚莊王)은 번갈아 패자가 되었고, 조(趙)나라와 위(魏)나라는 연횡책(連橫策) 때문에 곤란을 겪었다.

거짓 가

밟을 천

어찌 하

나라 한

길 도

흙 토

좇을 준

해질 폐

멸할 멸

모일 회

언약 약

번거로울 번

나라 괵

맹서 맹

법 법

형벌 형

假途滅虢　踐土會盟　　진헌공(晉獻公)은 길을 물어 괵(虢)나라를 멸했고, 진문공(晉文公)은 제후를 천토대(踐土臺)에 모아 맹세하게 했다.
何遵約法　韓弊煩刑　　소하(蕭何)는 줄인 약법을 지켰고, 한비(韓非)는 번거로운 형법으로 폐해를 가져왔다.

起翦頗牧　用軍最精
宣威沙漠　馳譽丹青

일어날 기

갈길 전

자못 파

칠 목

用

쓸 용

軍

군사 군

가장 최

정할 정 / 스를 정

宣

베풀 선

威

위엄 위

모래 사

아득할 막

馳

달릴 치

칭찬할 예

丹

붉을 단

푸를 청

起翦頗牧　用軍最精　진(秦)나라의 백기(白起)와 왕전(王翦), 조나라의 염파(廉頗)와 이목(李牧)은 군사술이 가장 정밀하게 했다.
宣威沙漠　馳譽丹青　이 장군들은 그 위엄을 사막에까지 펼치니, 그 명예를 채색으로 그려서 전했다.

九	百	嶽	禪
아홉 구	일백 백	산마루 악	사양할 선
州	郡	宗	主
고을 주	고을 군	근본 종	임금 주
禹	秦	恒	云
임금 우	나라 진	항상 항	이를 운
跡	幷	岱	亭
발자취 적	아우를 병	산이름 대	정자 정

九州禹跡　百郡秦幷　중국을 구주(九州)로 나눈 것은 우임금의 공적이요 백군(百郡)으로 나눈 것은 진나라 시왕(始王)의 큰 공이다.
嶽宗恒岱　禪主云亭　오악(五嶽) 중에는 항산(恒山)과 태산(泰山)이 으뜸이고, 봉선(封禪) 제사는 운운산(云云山)과 정정산(亭亭山)에
　　　　　　　　　　서 주로 하였다.

기러기 안	닭 계	맏 곤	톱 거
문 문	밭 전	못 지	들 야
붉을 자	붉을 적	돌 갈	고을 동
막을 색	재 성	돌 석	뜰 정

雁門紫塞 鷄田赤城 기러기 날으는 안문(雁門) 궐에는 만리장성의 요새가 있고,그 앞에는 계전과 적성이 있다.
昆池碣石 鉅野洞庭 고면현에는 곤지(昆池)가 있고 동해안에는 높이 솟은 갈석산이 있고 태산 동편에는 거야(鉅野)라는 넓은 평야가 있으며 중국 최대의 동정호(洞庭湖)가 있다.

빌 광	바위 암	다스릴 치	힘쓸 무
멀 원	뫼뿌리 수	근본 본	이 자
솜 면	아득할 묘	늘 어 / 어조사 어	심을 가
멀 막	어두울 명	농사 농	거둘 색

曠遠綿邈　巖岫杳冥　너무나 멀어 끝없이 아득하고, 바위와 산은 그윽하여 깊고 어두워 보인다.
治本於農　務茲稼穡　천하를 다스리는 근본을 농업으로 삼아, 심고 거두기를 힘쓰게 하였다.

俶 비로소 숙	我 나 아	稅 부세 세	勸 권할 권
載 실을 재	藝 재주 예	熟 익힐 숙	賞 상줄 상
南 남녘 남	黍 기장 서	貢 바칠 공	黜 내칠 출
畝 이랑 묘	稷 피 직	新 새 신	陟 오를 척

俶載南畝　我藝黍稷
稅熟貢新　勸賞黜陟

봄이 되면 남쪽 이랑에서 일을 시작하니, 우리는 기장과 피를 심으리라.
익은 곡식으로 세금을 내고 새 곡식으로 종묘에 제사를 지내니, 권면하고 상을 주되 무능한 사람은 내치고 유능한
사람은 등용한다.

맏 맹

사기 사

뭇 서

수고할 로

수레 가

물고기 어

몇 기

겸손 겸

도타울 돈

잡을 병

가운데 중

삼가할 근

흴 소

곧을 직

떳떳할 용

칙서 칙

孟軻敦素 史魚秉直　　맹자(孟子)는 행동이 소박하고 돈독하였고, 사어(史魚)는 직간(直諫)을 잘 하였다.
庶幾中庸 勞謙謹勅　　중용(中庸)에 가까워지기를 바란다면, 근로하고 겸손하며 과실이 없도록 근신해야 한다.

들을 령

거울 감

끼칠 이

힘쓸 면

소리 음

모양 모

그 궐

그 기

살필 찰

분별 변

아름다울 가

공경 지

다스릴 리

빛 색

꾀 유

심을 식

聆音察理 鑑貌辨色　소리를 들어 이치를 살피며, 모습을 거울삼아 낯빛을 분별한다.
貽厥嘉猷 勉其祗植　훌륭한 계획을 후손에게 남기고, 공경히 선조들의 계획을 이어나가길 힘써라.

省 살필 성	寵 고일 총	殆 위태 태	林 수풀 림
躬 몸 궁	增 더할 증	辱 욕할 욕	皐 언덕 고
譏 나무랄 기	抗 겨룰 항	近 가까울 근	幸 다행 행
誡 경계 계	極 극진할 극	恥 부끄러울 치	卽 곧 즉

省躬譏誡　寵增抗極　　자기 몸을 살피고 남의 비방을 경계하며, 은총이 날로 더하면 항거심(抗拒心)이 극에 달함을 알라.
殆辱近恥　林皐幸卽　　위태로움과 욕됨은 부끄러움에 가까우니, 숲 우거진 언덕으로 나아감이 다행한 일이다.

두 양

풀 해

찾을 색

잠길 침

글 소

짤 조

살 거

잠잠할 묵

볼 견

누구 수

한가할 한

고요할 적

틀 기

가까울 핍

곳 처

고요 요

兩疏見機　解組誰逼　　한대(漢代)의 소광(疏廣)과 소수(疏受)는 기회를 보아 인끈을 풀어놓고 가버렸으니, 누가 그 행동을 막을 수 있으리오.

索居閑處　沈默寂寥　　한적한 곳을 찾아 사니, 말 한 마디도 없이 고요하기만 하다.

 구할 구	 흩을 산	 기쁠 흔	 슬플 척
 옛 고	 생각 려	 아뢸 주	 사례 사
 찾을 심	 노닐 소	 여러 누	 즐길 환
 의논 론	 멀 요	보낼 견	부를 초

求古尋論 散慮逍遙　　옛 사람의 글을 구하고 도(道)를 찾으며, 모든 심려를 흩어버리고 평화로이 노닌다.
欣奏累遣 感謝歡招　　기쁨은 모여들고 번거로움은 사라지니, 슬픔은 물러가고 즐거움이 온다.

개천 거

동산 원

나무 비

오동 오

짐 하

풀 망

나무 파

오동 동

과녁 적

빼낼 추

늦을 만

이를 조

지낼 역

조목 조

푸를 취

마를 조

渠荷的歷　園莽抽條　　도랑의 연꽃은 곱고 분명하며, 동산에 우거진 풀들은 쭉쭉 빼어나다.
枇杷晚翠　梧桐早凋　　비파나무 잎새는 늦도록 푸르고, 오동나무 잎새는 일찍부터 시든다.

베풀 진

떨어질 락

놀 유

업신여길 릉

뿌리 근

잎사귀 엽

고기 곤

만질 마

맡길 위

날릴 표

홀로 독

붉을 강

가릴 예

날릴 요

운전 운

하늘 소

陳根委翳 落葉飄颻　묵은 뿌리들은 버려져 있고, 떨어진 나뭇잎은 바람따라 흩날린다.
遊鯤獨運 凌摩絳霄　노는 곤이새만이 홀로 움직여 붉은 노을의 하늘에서 마음대로 날아다닌다.

즐길 탐

읽을 독

구경 완

저자 시

붙일 우

눈 목

주머니 낭

상자 상

쉬울 이

가벼울 유

바 유

두려울 외

붙일 속

귀 이

담 원

담 장

耽讀翫市　寓目囊箱　저잣거리 책방에서 글 읽기에 흠뻑 빠져, 정신 차려 자세히 보니 마치 글을 주머니나 상자 속에 갈무리하는 것 같다.
易輶攸畏　屬耳垣墻　군자는 말을 가볍고 쉽게 해서는 아니되며 남이 담에 귀를 기울여 듣는 것처럼 조심하라.

갖출 구

마칠 적

배부를 포

주릴 기

반찬 선

입 구

배부를 어

싫을 염

밥 손

채울 충

삶을 팽

재강 조 / 지게미 조

밥 반

창자 장

재상 재

겨 강

具膳飡飯　適口充腸　　반찬을 갖추어 밥을 먹으니, 입맛에 맞아 장을 채운다.
飽飫烹宰　飢厭糟糠　　배부르면 아무리 맛있는 요리도 먹기 싫고, 굶주리면 술지게미와 쌀겨도 만족스럽다.

親 친할 친	老 늙을 로(노)	妾 첩 첩	侍 모실 시
戚 겨레 척	少 젊을 소	御 모실 어	巾 수건 건
故 연고 고	異 다를 이	績 길쌈 적	帷 장막 유
舊 옛 구	糧 양식 량	紡 길쌈 방	房 방 방

親戚故舊　老少異糧　　친척이나 친구들을 대접할 때는, 노인과 젊은이의 음식을 달리해야 한다.
妾御績紡　侍巾滅房　　첩은 길쌈을 하고, 아내는 안방에서 수건과 빗을 가지고 남편을 섬긴다.

깁 환	은 은	낮 주	쪽 람
부채 선	촛불 촉	잠잘 면	대순 순
둥글 원	빛날 위	저녁 석	코끼리 상
밝을 결	빛날 황	잠잘 매	상 상

紈扇圓潔　銀燭煒煌　비단 부채는 둥글고 깨끗하며, 은빛 촛불은 휘황하게 빛난다.
晝眠夕寐　藍筍象床　낮에 낮잠자고 또한 밤에 일찍 자며 푸른 대나무와 상아로 장식한 침상이라.

 줄 현	 이을 접	 들 교	 기쁠 열
歌 노래 가	 잔 배	 손 수	 기쁠 예
酒 술 주	 들 거	 두드릴 돈	 또 차
 잔치 연	 잔 상	 발 족	 편안 강

絃歌酒讌　接杯擧觴　　연주하고 노래하는 잔치마당에서는, 잔을 주고받기도 한다.
矯手頓足　悅豫且康　　손을 들고 발을 들어 춤을 추니, 기쁘고도 편안하다.

만 적

제사 제

조을 계

두려울 송

뒤 후

제사 사

이마 상

두려울 구

이을 사

찔 증

둘 재

두려울 공

이를 속

맛볼 상

절 배

두려울 황

嫡後嗣續　祭祀蒸嘗　　적자는 가문의 대를 이어, 제사를 지내며 겨울제사는 증(蒸)이고 가을제사는 상(嘗)이라 한다.
稽顙再拜　悚懼恐惶　　이마를 조아려서 두 번 절하고, 두려운 마음가짐으로 공경하다.

편지 전

돌아볼 고

뼈 해

잡을 집

편지 첩

대답 답

때 구

뜨거울 열

편지 간

살필 심

생각할 상

원할 원

구할 요

자세할 상

목욕할 욕

서늘할 량

牋牒簡要　顧答審詳
骸垢想浴　執熱願凉

편지는 간단명료해야 하고, 안부를 묻거나 대답할 때에는 자세히 살펴서 명백히 해야 한다.
몸에 때가 끼면 목욕할 것을 생각하고, 뜨거운 것을 잡으면 시원하기를 바란다.

나귀 여	놀랄 해	벨 주	잡을 포
노새 라	뛸 약	벨 참	얻을 획
송아지 독	뛸 초	도적 적	배반할 반
특별 특	달릴 량	도적 도	도망 망

驢騾犢特 駭躍超驤　나귀와 노새와 낙타와 소들이, 용맹스러이 뛰며 분주히 달린다.
誅斬賊盜 捕獲叛亡　사람을 죽인 역적과 도둑을 참수하여 죽이고 죄를 짓고 도망간 자는 잡아서 가둔다.

布 베포

毦 메혜

恬 편안 염

鈞 무거울 균

射 쏠 사

琴 거문고 금

筆 붓 필

巧 재주 교

遼 동관 료

阮 성 완

倫 인륜 륜

任 맡길 임

丸 탄자 환

嘯 휘파람 소

紙 종이 지

釣 낚시 조

布射遼丸 毦琴阮嘯　　여포(呂布)의 활쏘기, 웅의료(熊宜僚)의 탄환 돌리기며, 혜강(毦康)의 거문고 타기, 완적(阮籍)의 휘파람은 모두 유명하다.

恬筆倫紙 鈞巧任釣　　몽염(蒙恬)은 붓을 만들고, 채륜(蔡倫)은 종이를 만들었고, 마균(馬鈞)은 기교가 있었고, 임공자(任公子)는 낚시를 잘했다.

釋 놓을 석	竝 아우를 병	毛 털 모	工 장인 공
紛 어지러울 분	皆 다 개	施 베풀 시	顰 찡그릴 빈
利 이할 리	佳 아름다울 가	淑 맑을 숙	姸 고울 연
俗 풍속 속	妙 묘할 묘	姿 자태 자	笑 웃음 소

釋紛利俗 竝皆佳妙 이 사람들은 모두가 어지러움을 풀어 세상을 이롭게 하였으니, 이들은 모두 다 아름답고 묘한 사람들이다.
毛施淑姿 工顰姸笑 모장과 서시(西施)는 자태가 구슬같이 아름다워, 찡그리는 모습도 아름답고 웃는 얼굴은 예쁘기가 한이 없었다.

해 년

복희 희

구슬 선

그믐 회

화살 시

빛 휘 / 빛날 휘

구슬 기

넋 백

매양 매

밝을 랑

달 현

고리 환

재촉 최

빛날 요

돌 알

비칠 조

年矢每催　羲暉朗曜
璇璣懸斡　晦魄環照

세월은 화살같이 매양 빠르기를 재촉하고, 햇빛은 밝고 빛나기만 하구나.
구슬 같은 둥근 혼천의(渾天儀)가 공중에 매달려 돌고 있으니, 그믐이 되면 달은 빛이 없어 윤곽만 비칠뿐이다.

指	永	矩	俯
손가락 지	길 영	법 구	구부릴 부
薪	綏	步	仰
나무 신	편안 유	걸음 보	우러를 앙
修	吉	引	廊
닦을 수	길할 길	끌 인	행랑 랑
祐	邵	領	廟
복 우	높을 소	차지할 영	사당 묘

指薪修祐　永綏吉邵　복을 닦는 것이 나무섶에 불씨를 옮기는 것 같아 영원히 평안하고 길하여 경사스러움이 높다.
矩步引領　俯仰廊廟　궁내에서는 옷깃을 단정히 하고 걸음걸이를 바르게 하며 사랑에서는 법도에 맞게 바른 자세로 걷는다.

묶을 속

배회 배

외로울 고

어리석을 우

띠 대

배회 회

더러울 루

어릴 몽

자랑 긍

볼 첨

적을 과

등급 등

씩씩할 장

볼 조

들을 문

꾸짖을 초

束帶矜莊　徘徊瞻眺
孤陋寡聞　愚蒙等誚

궁중에서는 계급패를 달고 정장을 갖추어야하며 거닐고 바라보는 것을 예도에 맞게 하여야 한다.
혼자서 공부하면 유익한것을 얻지못하여 어리석고 몽매한 자와 같아서 남의 책망을 듣게 마련이다.

이를 위

이끼 언

말씀 어

이끼 재

도울 조

온 호

놈 자

이끼 야

松浦 李亭雨
書白首又千字
己丑仲秋

謂語助者 焉哉乎也　　어조사라 이르는 말에는 언(焉)·재(哉)·호(乎)·야(也)가 있다.

松浦 隷書 千字文

송 포 예 서 천 자 문

하늘 천

집 우

날 일

별 진

땅 지

집 주

달 월

잘 숙

검을 현

넓을 홍

찰 영

베풀 열

누를 황

거칠 황

기울 측

베풀 장

天地玄黃　宇宙洪荒　　하늘과 땅은 검고 누르며, 우주는 넓고 크다.
日月盈昃　辰宿列張　　해와 달은 차고 기울며, 별은 벌려 있다.

찰 한

가을 추

윤달 윤

법칙 률

올 래

거둘 수

남을 여

법칙 려

더울 서

겨울 동

이룰 성

고를 조

갈 왕

감출 장

해 세

볕 양

寒來暑往　秋收冬藏　　추위가 오면 더위는 가며, 가을에는 거두어들이고 겨울에는 갈무리한다.
閏餘成歲　律呂調陽　　남는 윤달로 해를 완성하며, 음율로 음양을 조화시킨다.

구름 운

이슬 로

쇠 금

구슬 옥

오를 등

맺을 결

낳을 생

날 출

이를 치

할 위

빛날 려

뫼 곤

비 우

서리 상

물 수

메 강

雲騰致雨 露結爲霜　　구름이 날아 비가 되고, 이슬이 맺혀 서리가 된다.
金生麗水 玉出崑岡　　금(金)은 여수(麗水)에서 나고, 옥(玉)은 곤륜산(崑崙山)에서 난다.

劍 칼 검	珠 구슬 주	果 과실 과	菜 나물 채
號 이름 호	稱 일컬을 칭	珍 보배 진	重 무거울 중
巨 클 거	夜 밤 야	李 오얏 리	芥 겨자 개
闕 집 궐	光 빛 광	柰 벗 내	薑 생강 강

劍號巨闕　珠稱夜光　칼에는 거궐(巨闕)이 있고, 구슬에는 야광주(夜光珠)가 있다.
果珍李柰　菜重芥薑　과일 중에서는 오얏과 벗이 보배스럽고, 채소 중에서는 겨자와 생강을 소중히 여긴다.

바다 해

비늘 린

용 룡

새 조

짤 함

잠길 잠

스승 사

벼슬 관

물 하

깃 우

불 화

사람 인

맑을 담

날개 상

임금 제

임금 황

海鹹河淡　鱗潛羽翔　바닷물은 짜고 민물은 싱거우며, 비늘 있는 고기는 물에 잠기고 날개 있는 새는 날아다닌다.
龍師火帝　鳥官人皇　관직을 용으로 나타낸 복희씨(伏羲氏)와 불을 숭상한 신농씨(神農氏)가 있고, 관직을 새로 기록한 소호씨(少昊氏)와 인문(人文)을 개명한 인황씨(人皇氏)가 있다.

始	乃	推	有
비로소 시	이에 내	밀 추	있을 유
制	服	位	虞
지을 제	옷 복	자리 위	염려할 우 / 나라 우
文	衣	讓	陶
글월 문	옷 의	사양 양	질그릇 도
字	裳	國	唐
글자 자	치마 상	나라 국	당나라 당

始制文字 乃服衣裳　비로소 문자를 만들고, 옷을 만들어 입게 했다.
推位讓國 有虞陶唐　자리를 물려주어 나라를 양보한 것은, 도당 요(堯)임금과 유우 순(舜)임금이다.

弔

조상 조

民

백성 민

伐

칠 벌

罪

허물 죄

周

두루 주

發

필 발

殷

나라 은

湯

끓을 탕

坐

앉을 좌

朝

아침 조

問

물을 문

道

길 도

悉

드릴 수

拱

꼬질 공

平

평할 평

章

글장 장

弔民伐罪　周發殷湯　백성들을 위로하고 죄지은 이를 친 사람은, 주나라 무왕(武王) 발(發)과 은나라 탕왕(湯王)이다.
坐朝問道　垂拱平章　조정에 앉아 다스리는 도리를 물으니, 옷 드리우고 팔짱 끼고 있지만 공평하고 밝게 다스려진다.

사랑 애

신하 신

멀 하

거느릴 솔

기를 육

엎드릴 복

가까울 이

손 빈

검을 려

되 융

한 일

돌아갈 귀

머리 수

되 강

몸 체

임금 왕

愛育黎首　臣伏戎羌　백성을 사랑하고 기르니, 오랑캐들까지도 신하로서 복종한다.
遐邇壹體　率賓歸王　먼 곳과 가까운 곳이 똑같이 한 몸이 되어, 서로 이끌고 복종하여 임금에게로 돌아온다.

鳴 울 명
鳳 새 봉
在 있을 재
樹 나무 수

白 흰 백
駒 망아지 구
食 밥 식
場 마당 장

化 조화 화
被 입을 피
草 풀 초
木 나무 목

賴 힘입을 뢰
及 미칠 급
萬 일만 만
方 모 방

鳴鳳在樹　白駒食場　봉황새는 울며 나무에 깃들어 있고, 흰 망아지는 마당에서 풀을 뜯는다.
化被草木　賴及萬方　밝은 임금의 덕화가 풀이나 나무까지 미치고, 그 힘입음이 온 누리에 미친다.

盖此身髮 四大五常

蓋 덮을 개

此 이 차

耳 몸 신

髮 터럭 발

四 넉 사

大 큰 대

五 다섯 오

常 항상 상

恭 공손 공

惟 오직 유

鞠 칠 국

養 기를 양

豈 어찌 기

敢 용감할 감

毁 헐 훼

傷 상할 상

盖此身髮 四大五常　대개 사람의 몸과 터럭은 사대와 오상으로 이루어졌다.
恭惟鞠養 豈敢毁傷　부모가 길러주신 은혜를 공손히 생각한다면, 어찌 함부로 이 몸을 더럽히거나 상하게 할까.

女 계집 녀
男 사내 남
知 알 지
得 얻을 득

慕 사모할 모
效 본받을 효
過 지날 과
能 능할 능

貞 곧을 정
才 재주 재
必 반드시 필
莫 말 막

烈 매울 열
良 어질 량
改 고칠 개
忘 잊을 망

女慕貞烈 男效才良　여자는 정렬(貞烈)한 것을 사모하고, 남자는 재주 있고 어진 것을 본받아야 한다.
知過必改 得能莫忘　자기의 허물을 알면 반드시 고치고, 능히 실행할 것을 얻었거든 잊지 말아야 한다.

없을 망

아닐 미

믿을 신

그릇 기

말씀 담

믿을 시

사신 사

하고자할 욕

저 피

몸 기

옳을 가

어려울 난

짧을 단

긴 장

덮을 복

헤아릴 량

罔談彼短 靡恃己長　　남의 단점을 말하지 말며, 나의 장점을 믿지 말라.
信使可覆 器欲難量　　믿음 가는 일은 거듭해야 하고, 그릇됨은 헤아리기 어려워야 한다.

墨	詩	景	尅
먹 묵	글 시	경치 경	이길 극
悲	讚	行	念
슬플 비	기릴 찬	다닐 행	생각 념
絲	羔	維	作
실 사	염소 고	얽을 유	지을 작
染	羊	賢	聖
물들일 염	양 양	어질 현	성인 성

墨悲絲染　詩讚羔羊　　묵자(墨子)는 실이 물들여지는 것을 슬퍼했고, 시경(詩經)에서는 고양편(羔羊編)을 찬미했다.
景行維賢　克念作聖　　행동을 빛나게 하는 사람이 어진 사람이요, 힘써 마음에 생각하면 성인이 된다.

큰 덕	얼굴 형	빌 공	빌 허
세울 건	끝 단	골 곡	집 당
이름 명	겉 표	전할 전	익힐 습
설 립	바를 정	소리 성	들을 청

德建名立 形端表正 덕이 서면 명예가 서고, 형모(形貌)가 단정하면 의표(儀表)도 바르게 된다.
空谷傳聲 虛堂習聽 성현의 말은 마치 빈 골짜기에 소리가 전해지듯이 멀리 퍼져 나가고, 사람의 말은 아무리 빈집에서라도 신(神)은 익히 들을 수가 있다.

재화 화

복 복

자 척

마디 촌

인할 인

인연 연

구슬 벽

그늘 음

모질 악

착할 선

아닐 비

이 시

쌓을 적

경사 경

보배 보

다툴 경

禍因惡積　福緣善慶　　악한 일을 하는 데서 재앙은 쌓이고, 착하고 경사스러운 일로 인해서 복은 생긴다.
尺璧非寶　寸陰是競　　한 자 되는 큰 구슬이 보배가 아니다. 한 치의 짧은 시간이라도 다투어야 한다.

자료 자

갈 왈

효도 효

충성 충

아버지 부

엄할 엄

마땅할 당

법칙 칙(즉)

일 사

더불 여

다할 갈

다할 진

임금 군

공경할 경

힘 력

목숨 명

資父事君　曰嚴與敬　　아비 섬기는 마음으로 임금을 섬겨야 하니, 그것은 존경하고 공손히 하는 것뿐이다.
孝當竭力　忠則盡命　　효도는 마땅히 있는 힘을 다해야 하고, 충성은 곧 목숨을 다해야 한다.

임할 임

이를 숙

같을 사

같을 여

깊을 심

흥할 흥

난초 란

소나무 송

밟을 리

따뜻할 온

이 사

갈 지

엷을 박

서늘할 정(청)

꽃다울 형

성할 성

臨深履薄　夙興溫凊
似蘭斯馨　如松之盛

깊은 물가에 다다른 듯 살얼음 위를 걷듯이 하고, 일찍 일어나 부모의 따뜻한가 서늘한가를 보살핀다.
난초같이 향기롭고, 소나무처럼 무성하다.

내 천	못 연	얼굴 용	말씀 언
흐를 유	맑을 징	그칠 지	말씀 사
아닐 불	취할 취	같을 약	편안 안
쉴 식	비칠 영	생각 사	정할 정

川流不息　淵澄取暎　　냇물은 흘러 쉬지 않고, 연못물은 맑아서 온갖 것을 비친다.
容止若思　言辭安定　　얼굴과 거동은 생각하듯 하고, 말은 안정되게 해야 한다.

두터울 독

삼갈 신

영화 영

호적 적

처음 초

마지막 종

업 업

심할 심

정성 성

마땅 의

바 소

없을 무

아름다울 미

하여금 영(령)

터 기

마침내 경

篤初誠美　愼終宜令　　처음을 독실하게 하는 것이 참으로 아름답고, 끝맺음을 조심하는 것이 마땅하다.
榮業所基　籍甚無竟　　영달과 사업에는 반드시 기인하는 바가 있게 마련이며, 그래야 명성이 끝이 없을 것이다.

學 배울 학
攝 잡을 섭
存 있을 존
去 갈 거

優 넉넉할 우
職 일 직
以 써 이
而 말이을 이

登 오를 등
從 쫓을 종
甘 달 감
益 더할 익

仕 벼슬 사
政 정사 정
棠 아가위 당
詠 읊을 영

學優登仕　攝職從政　배움이 넉넉하면 벼슬에 오르고, 직무를 맡아 정치에 종사할 수 있다.
存以甘棠　去而益詠　소공(召公)이 감당나무 아래 머물고, 떠난 뒤엔 감당시로 더욱 칭송하여 읊는다.

풍류 악 / 즐거울 락 / 좋아할 요

예도 예

윗 상

남편 부

다를 수

다를 별

화할 화

부를 창

貴

귀할 귀

尊

높을 존

下

아래 하

婦

며느리 부

천할 천

낮을 비

睦

화목할 목

따를 수

樂殊貴賤 禮別尊卑　　풍류는 귀천에 따라 다르고, 예의도 높낮음에 따라 다르다.
上和下睦 夫唱婦隨　　윗사람이 온화하면 아랫사람도 화목하고, 지아비는 이끌고 지어미는 따른다.

外	入	諸	猶
밖 외	들 입	모두 제	같을 유
愛	奉	姑	子
받을 수	받들 봉	할미 고	아들 자
傳	母	伯	比
스승 부	어미 모	맏 백	견줄 비
訓	儀	叔	兒
가르칠 훈	거동 의	아저씨 숙	아이 아

外受傳訓　入奉母儀　밖에 나가서는 스승의 가르침을 받고, 안에 들어와서는 어머니의 거동을 받든다.
諸姑伯叔　猶子比兒　모든 고모와 아버지의 형제들은, 조카를 자기 아이처럼 생각하고,

구멍 공	같을 동	사귈 교	자를 절
품을 회	기운 기	벗 우	갈 마
맏 형	연할 연	던질 투	경계 잠
아우 제	가지 지	나눌 분	법 규

孔懷兄弟　同氣連枝　　가장 가깝게 사랑하여 잊지 못하는 것은 형제간이니, 동기간은 한 나무에서 이어진 가지와 같기 때문이다.
交友投分　切磨箴規　　벗을 사귐에는 분수를 지켜 의기를 투합해야 하며, 학문과 덕행을 갈고 닦아 서로 경계하고 바르게 인도해야 한다.

어질 인

지을 조

마디 절

기울어질 전

인자할 자

버금 차

옳을 의

자빠질 패

숨을 은

아닐 불 / 말 불

청렴 렴

아닐 비

슬플 측

떠날 리

물러날 퇴

이지러질 휴

仁慈隱惻　造次弗離　어질고 사랑하며 측은히 여기는 마음이 잠시라도 마음속에서 떠나서는 안 된다.
節義廉退　顚沛匪虧　절의와 청렴과 물러감은 어려운 가운데에서도 이지러져서는 안 된다.

성품 성	마음 심	지킬 수	쫓을 축
고요 정	움직일 동	참 진	만물 물
뜻 정	귀신 신	뜻 지	뜻 의
편안할 일	가쁠 피	찰 만	옮길 이

性靜情逸　心動神疲　성품이 고요하면 마음이 편안하고, 마음이 흔들리면 정신이 피로해진다.
守眞志滿　逐物意移　참됨을 지키면 뜻이 가득해지고, 물욕을 좇으면 생각도 이리저리 옮겨진다.

굳을 견

좋을 호

도읍 도

동녘 동

가질 지

벼슬 작

고을 읍

서녘 서

맑을 아

스스로 자

빛날 화

두 이

잡을 조

얽을 미

여름 하

서울 경

堅持雅操　好爵自縻　　올바른 지조를 굳게 가지면, 높은 지위는 스스로 그에게 얽히어 이른다.
都邑華夏　東西二京　　화하(華夏)의 도읍에는 동경(洛陽)과 서경(長安)이 있다.

등 배	뜰 부	집 궁	다락 루
터 망	위수 위	대궐 전	볼 관
낯 면	웅거할 거	서릴 반	날 비
락수 락	경수 경	답답 울	놀랄 경

背邙面洛　浮渭據涇　낙양은 북망산을 등 뒤로 하여 낙수를 앞에 두고, 장안은 위수에 떠 있는 듯 경수를 의지하고 있다.
宮殿盤鬱　樓觀飛驚　궁(宮)과 전(殿)은 빽빽하게 들어찼고, 누(樓)와 관(觀)은 새가 하늘을 나는 듯 솟아 놀랍다.

그림 도

그림 화

남녘 병

갑옷 갑

베낄 사

채색 채

집 사

장막 장

날짐승 금 / 새 금

신선 선

곁 방

대답 대

짐승 수

신령 령

열 계

기둥 영

圖寫禽獸　畫彩仙靈　　새와 짐승을 그린 그림이 있고, 신선들의 모습도 채색하여 그렸다.
丙舍傍啓　甲帳對楹　　신하들이 쉬는 병사의 문은 정전(正殿) 곁에 열려 있고, 화려한 휘장이 큰 기둥에 둘러 있다.

肆	鼓	陞	弁
베풀 사	북 고	오를 승	고깔 변
筵	瑟	階	轉
자리 연	비파 슬	뜰 계	구를 전
設	吹	納	疑
베풀 설	불 취	바칠 납	의심할 의
席	笙	陛	星
자리 석	저 생	섬돌 폐	별 성

肆筵設席　鼓瑟吹笙　　자리를 만들고 돗자리를 깔고서, 비파를 뜯고 생황저를 분다.
陞階納陛　弁轉疑星　　섬돌을 밟으며 궁전에 들어가니, 관(冠)에 단 구슬들이 돌고 돌아 별이 아닌가 의심스럽다.

오른 우	왼 좌	이미 기	또 역
통할 통	통달할 달	모을 집	걷을 취
넓을 광	이을 승	무덤 분	무리 군
안 내	밝을 명	법 전	꽃부리 영

右通廣內　左達承明　오른쪽으로는 광내전에 통하고, 왼쪽으로는 승명려에 다다른다.
旣集墳典　亦聚群英　이미 삼분(三墳)과 오전(五典) 같은 책들을 모으고, 뛰어난 뭇 영재들도 모았다.

杜	漆	府	路
막을 두	옻칠 칠	마을 부	길 로
藁	書	羅	俠
짚 고	글 서	벌릴 라	낄 협
鍾	壁	將	槐
쇠북 종	벽 벽	장수 장	괴화 괴
隷	經	相	卿
글씨 예 / 종 례	글 경 / 줄 경	서로 상	벼슬 경

杜藁鍾隷　漆書壁經　　글씨로는 두조(杜操)의 초서와 종요(鍾繇)의 예서가 있고, 글로는 과두(蝌蚪)의 글과 공자의 옛집 벽 속에서 나온 경서가 있다.

府羅將相　路俠槐卿　　관부에는 장수와 정승들이 모여 있고, 길은 공경(公卿)의 집들을 끼고 있다.

문호

집가

높을고

몰구

봉할 봉

줄급

갓관

바퀴 곡

여덟 팔

일천 천

모실 배

떨칠 진

고을 현

군사 병

연 련

갓끈 영

戶封八縣 家給千兵　귀척(貴戚)이나 공신에게 팔현(八縣)을 봉하고, 그들의 집에는 많은 군사를 주었다.
高冠陪輦 驅轂振纓　높은 관(冠)을 쓰고 임금의 수레를 모시니, 수레를 몰 때마다 갓끈이 흔들린다.

世	車	策	勒
인간 세	수레 거(차)	꾀 책	굴레 륵
祿	駕	功	碑
녹 록	멍에 가	공 공	비석 비
侈	肥	茂	刻
사치할 치	살찔 비	무성할 무	새길 각
富	輕	實	銘
부자 부	가벼울 경	열매 실	새길 명

世祿侈富　車駕肥輕　　대대로 받은 봉록은 사치하고 풍부하며, 말이 살찌니 수레는 가볍기만 하다.
策功茂實　勒碑刻銘　　공신을 책록하여 실적을 세우도록 힘쓰게 하고, 비석에 찬미하는 내용을 새긴다.

돌 반

도울 좌

문득 엄

작을 미

시내 계

때 시

집 택

아침 단

저 이

언덕 아

굽을 곡

누구 숙

다스릴 윤

저울대 형

언덕 부

경영 영

磻溪伊尹 佐時阿衡　　주문왕(周文王)은 반계에서 강태공을 얻고 은탕왕(殷湯王)은 신야(莘野)에서 이윤을 맞으니, 그들은 때를 도와 재
　　　　　　　　　　　상 아형(阿衡)의 지위에 올랐다.

奄宅曲阜 微旦孰營　　큰 집을 곡부(曲阜)에 정해주었으니, 그들이 아니면 누가 경영할 수 있었으랴.

桓 굳셀 환

濟 건널 제

綺 비단 기

說 말할 설

公 귀 공

弱 약할 약

回 돌아올 회

感 느낄 감

匡 바를 광

扶 붙을 부

漢 한수 한

武 호반 무

合 모을 합

傾 기울 경

惠 은혜 혜

丁 장정 정

桓公匡合　濟弱扶傾　제나라 환공은 천하를 바로잡아 제후를 모으고, 약한 자를 구하고 기우는 나라를 도와서 일으켰다.
綺回漢惠　說感武丁　기리계(綺理季) 등은 한나라 혜제(惠帝)의 태자 자리를 회복시키고, 부열(傅說)은 무정(武丁)의 꿈에 나타나 그를 감동시켰다.

俊	多	晉	趙
준걸 준	많을 다	나라 진	나라 조
乂	士	楚	魏
재조 예	선비 사	나라 초	나라 위
密	寔	更	困
빽빽할 밀	이 식	고칠 경 / 다시 갱	곤할 곤
勿	寧	霸	橫
말 물	편안 영	으뜸 패	비낄 횡

俊乂密勿　多士寔寧　재주와 덕을 지닌 이들이 부지런히 힘쓰고, 많은 인재들이 있어 나라는 실로 편안했다.
晉楚更霸　趙魏困橫　진문공(晉文公)과 초장왕(楚莊王)은 번갈아 패자가 되었고, 조(趙)나라와 위(魏)나라는 연횡책(連橫策) 때문에 곤란을 겪었다.

假 거짓 가

踐 밟을 천

何 어찌 하

韓 나라 한

途 길 도

土 흙 토

遵 좇을 준

弊 해질 폐

滅 멸할 멸

會 모일 회

約 언약 약

煩 번거로울 번

虢 나라 괵

盟 맹서 맹

法 법 법

刑 형벌 형

假途滅虢　踐土會盟
何遵約法　韓弊煩刑

진헌공(晉獻公)은 길을 물어 괵(虢)나라를 멸했고, 진문공(晉文公)은 제후를 천토대(踐土臺)에 모아 맹세하게 했다.
소하(蕭何)는 줄인 약법을 지켰고, 한비(韓非)는 번거로운 형법으로 폐해를 가져왔다.

일어날 기

쓸 용

베풀 선

달릴 치

갈길 전

군사 군

위엄 위

칭찬할 예

자못 파

가장 최

모래 사

붉을 단

칠 목

정할 정 / 스를 정

아득할 막

푸를 청

起翦頗牧　用軍最精　진(秦)나라의 백기(白起)와 왕전(王翦), 조나라의 염파(廉頗)와 이목(李牧)은 군사술이 가장 정밀하게 했다.
宣威沙漠　馳譽丹青　이 장군들은 그 위엄을 사막에까지 펼치니, 그 명예를 채색으로 그려서 전했다.

아홉 구	일백 백	산마루 악	사양할 선
고을 주	고을 군	근본 종	임금 주
임금 우	나라 진	항상 항	이를 운
발자취 적	아우를 병	산이름 대	정자 정

九州禹跡　百郡秦幷　　중국을 구주(九州)로 나눈 것은 우임금의 공적이요 백군(百郡)으로 나눈 것은 진나라 시왕(始王)의 큰 공이다.
嶽宗恒岱　禪主云亭　　오악(五嶽) 중에는 항산(恒山)과 태산(泰山)이 으뜸이고, 봉선(封禪) 제사는 운운산(云云山)과 정정산(亭亭山)에서 주로 하였다.

기러기 안	닭 계	맏 곤	톱 거
문 문	밭 전	못 지	들 야
붉을 자	붉을 적	돌 갈	고을 동
막을 색	재 성	돌 석	뜰 정

雁門紫塞　鷄田赤城　　기러기 날으는 안문(雁門) 궐에는 만리장성의 요새가 있고,그 앞에는 계전과 적성이 있다.
昆池碣石　鉅野洞庭　　고면현에는 곤지(昆池)가 있고 동해안에는 높이 솟은 갈석산이 있고 태산 동편에는 거야(鉅野)라는 넓은 평야가
있으며 중국 최대의 동정호(洞庭湖)가 있다.

曠	巖	治	務
빌 광	바위 암	다스릴 치	힘쓸 무
遠	岫	本	茲
멀 원	뫼뿌리 수	근본 본	이 자
緜	杳	於	稼
솜 면	아득할 묘	늘 어 / 어조사 어	심을 가
邈	冥	農	穡
멀 막	어두울 명	농사 농	거둘 색

曠遠緜邈　巖岫杳冥　　너무나 멀어 끝없이 아득하고, 바위와 산은 그윽하여 깊고 어두워 보인다.
治本於農　務玆稼穡　　천하를 다스리는 근본을 농업으로 삼아, 심고 거두기를 힘쓰게 하였다.

비로소 숙

나 아

부세 세

권할 권

실을 재

재주 예

익힐 숙

상줄 상

남녘 남

기장 서

바칠 공

내칠 출

이랑 묘

피 직

새 신

오를 척

俶載南畝 我藝黍稷　봄이 되면 남쪽 이랑에서 일을 시작하니, 우리는 기장과 피를 심으리라.
稅熟貢新 勸賞黜陟　익은 곡식으로 세금을 내고 새 곡식으로 종묘에 제사를 지내니, 권면하고 상을 주되 무능한 사람은 내치고 유능한 사람은 등용한다.

孟	史	庶	勞
맏 맹	사기 사	뭇 서	수고할 로
軻	魚	幾	謙
수레 가	물고기 어	몇 기	겸손 겸
敦	秉	中	謹
도타울 돈	잡을 병	가운데 중	삼가할 근
素	直	庸	勅
횔 소	곧을 직	떳떳할 용	칙서 칙

孟軻敦素 史魚秉直　맹자(孟子)는 행동이 소박하고 돈독하였고, 사어(史魚)는 직간(直諫)을 잘 하였다.
庶幾中庸 勞謙謹勅　중용(中庸)에 가까워지기를 바란다면, 근로하고 겸손하며 과실이 없도록 근신해야 한다.

들을 령

거울 감

끼칠 이

힘쓸 면

소리 음

모양 모

그 궐

그 기

살필 찰

분별 변

아름다울 가

공경 지

다스릴 리

빛 색

꾀 유

심을 식

聆音察理　鑑貌辨色　소리를 들어 이치를 살피며, 모습을 거울삼아 낯빛을 분별한다.
貽厥嘉猷　勉其祗植　훌륭한 계획을 후손에게 남기고, 공경히 선조들의 계획을 이어나가길 힘써라.

省	寵	殆	林
살필 성	고일 총	위태 태	수풀 림
躬	增	辱	皐
몸 궁	더할 증	욕할 욕	언덕 고
譏	抗	近	幸
나무랄 기	겨룰 항	가까울 근	다행 행
誡	極	恥	卽
경계 계	극진할 극	부끄러울 치	곧 즉

省躬譏誡　寵增抗極　자기 몸을 살피고 남의 비방을 경계하며, 은총이 날로 더하면 항거심(抗拒心)이 극에 달함을 알라.
殆辱近恥　林皐幸卽　위태로움과 욕됨은 부끄러움에 가까우니, 숲 우거진 언덕으로 나아감이 다행한 일이다.

兩疏見機 解組誰逼

兩 두 양	解 풀 해	索 찾을 색	沈 잠길 침
疏 글 소	組 짤 조	居 살 거	默 잠잠할 묵
見 볼 견	誰 누구 수	閑 한가할 한	寂 고요할 적
機 틀 기	逼 가까울 핍	處 곳 처	寥 고요 요

兩疏見機 解組誰逼　한대(漢代)의 소광(疏廣)과 소수(疏受)는 기회를 보아 인끈을 풀어놓고 가버렸으니, 누가 그 행동을 막을 수 있으리오.

索居閑處 沈默寂寥　한적한 곳을 찾아 사니, 말 한 마디도 없이 고요하기만 하다.

求	散	欣	慼
구할 구	흩을 산	기쁠 흔	슬플 척
古	慮	奏	謝
옛 고	생각 려	아뢸 주	사례 사
尋	逍	累	歡
찾을 심	노닐 소	여러 누	즐길 환
論	遙	遣	招
의논 론	멀 요	보낼 견	부를 초

求古尋論 散慮逍遙 옛 사람의 글을 구하고 도(道)를 찾으며, 모든 심려를 흩어버리고 평화로이 노닌다.
欣奏累遣 慼謝歡招 기쁨은 모여들고 번거로움은 사라지니, 슬픔은 물러가고 즐거움이 온다.

渠 개천 거	園 동산 원	枇 나무 비	梧 오동 오
荷 짐 하	莽 풀 망	杷 나무 파	桐 오동 동
的 과녁 적	抽 빼낼 추	晩 늦을 만	早 이를 조
歷 지낼 역	條 조목 조	翠 푸를 취	凋 마를 조

渠荷的歷 園莽抽條　도랑의 연꽃은 곱고 분명하며, 동산에 우거진 풀들은 쭉쭉 빼어나다.
枇杷晩翠 梧桐早凋　비파나무 잎새는 늦도록 푸르고, 오동나무 잎새는 일찍부터 시든다.

베풀 진

떨어질 락

놀 유

업신여길 릉

뿌리 근

잎사귀 엽

고기 곤

만질 마

맡길 위

날릴 표

홀로 독

붉을 강

가릴 예

날릴 요

운전 운

하늘 소

陳根委翳　落葉飄颻　　묵은 뿌리들은 버려져 있고, 떨어진 나뭇잎은 바람따라 흩날린다.
遊鯤獨運　凌摩絳霄　　노는 곤이새만이 홀로 움직여 붉은 노을의 하늘에서 마음대로 날아다닌다.

즐길 탐	붙일 우	쉬울 이	붙일 속
읽을 독	눈 목	가벼울 유	귀 이
구경 완	주머니 낭	바 유	담 원
저자 시	상자 상	두려울 외	담 장

耽讀翫市 寓目囊箱　　저잣거리 책방에서 글 읽기에 흠뻑 빠져, 정신 차려 자세히 보니 마치 글을 주머니나 상자 속에 갈무리하는 것 같다.
易輶攸畏 屬耳垣墻　　군자는 말을 가볍고 쉽게 해서는 아니되며 남이 담에 귀를 기울여 듣는 것처럼 조심하라.

갖출 구

마칠 적

배부를 포

주릴 기

반찬 선

입 구

배부를 어

싫을 염

밥 손

채울 충

삶을 팽

재강 조 / 지게미 조

밥 반

창자 장

재상 재

겨 강

具膳湌飯　適口充腸　　반찬을 갖추어 밥을 먹으니, 입맛에 맞아 장을 채운다.
飽飫烹宰　飢厭糟糠　　배부르면 아무리 맛있는 요리도 먹기 싫고, 굶주리면 술지게미와 쌀겨도 만족스럽다.

親 친할 친	老 늙을 로(노)	妾 첩 첩	侍 모실 시
戚 겨레 척	少 젊을 소	御 모실 어	巾 수건 건
故 연고 고	異 다를 이	績 길쌈 적	帷 장막 유
舊 옛 구	糧 양식 량	紡 길쌈 방	房 방 방

親戚故舊　老少異糧　　친척이나 친구들을 대접할 때는, 노인과 젊은이의 음식을 달리해야 한다.
妾御績紡　侍巾滅房　　첩은 길쌈을 하고, 아내는 안방에서 수건과 빗을 가지고 남편을 섬긴다.

깁 환	은 은	낮 주	쪽 람
부채 선	촛불 촉	잠잘 면	대순 순
둥글 원	빛날 위	저녁 석	코끼리 상
밝을 결	빛날 황	잠잘 매	상 상

紈扇圓潔　銀燭煒煌　　비단 부채는 둥글고 깨끗하며, 은빛 촛불은 휘황하게 빛난다.
晝眠夕寐　藍筍象床　　낮에 낮잠자고 또한 밤에 일찍 자며 푸른 대나무와 상아로 장식한 침상이라.

줄 현

이을 접

들 교

기쁠 열

노래 가

잔 배

손 수

기쁠 예

술 주

들 거

두드릴 돈

또 차

잔치 연

잔 상

발 족

편안 강

絃歌酒讌　接杯舉觴　　연주하고 노래하는 잔치마당에서는, 잔을 주고받기도 한다.
矯手頓足　悅豫且康　　손을 들고 발을 들어 춤을 추니, 기쁘고도 편안하다.

嫡	祭	稽	悚
만 적	제사 제	조을 계	두려울 송
後	祀	顙	懼
뒤 후	제사 사	이마 상	두려울 구
嗣	蒸	再	恐
이을 사	찔 증	둘 재	두려울 공
續	嘗	拜	惶
이를 속	맛볼 상	절 배	두려울 황

嫡後嗣續　祭祀蒸嘗　　적자는 가문의 대를 이어, 제사를 지내며 겨울제사는 증(蒸)이고 가을제사는 상(嘗)이라 한다.
稽顙再拜　悚懼恐惶　　이마를 조아려서 두 번 절하고, 두려운 마음가짐으로 공경하다.

편지 전

돌아볼 고

뼈 해

잡을 집

편지 첩

대답 답

때 구

뜨거울 열

편지 간

살필 심

생각할 상

원할 원

구할 요

자세할 상

목욕할 욕

서늘할 량

牋牒簡要　顧答審詳
骸垢想浴　執熱願凉

편지는 간단명료해야 하고, 안부를 묻거나 대답할 때에는 자세히 살펴서 명백히 해야 한다.
몸에 때가 끼면 목욕할 것을 생각하고, 뜨거운 것을 잡으면 시원하기를 바란다.

나귀 여

놀랄 해

벨 주

잡을 포

노새 라

뛸 약

벨 참

얻을 획

송아지 독

뛸 초

도적 적

배반할 반

특별 특

달릴 량

도적 도

도망 망

驢騾犢特　駭躍超驤　나귀와 노새와 낙타와 소들이, 용맹스러이 뛰며 분주히 달린다.
誅斬賊盜　捕獲叛亡　사람을 죽인 역적과 도둑을 참수하여 죽이고 죄를 짓고 도망간 자는 잡아서 가둔다.

布 베포	毵 매혜	恬 편안 염	鈞 무거울 균
射 쏠 사	琴 거문고 금	筆 붓 필	巧 재주 교
遼 동관 료	阮 성 완	倫 인륜 륜	任 맡길 임
丸 탄자 환	嘯 휘파람 소	紙 종이 지	釣 낚시 조

布射遼丸 毵琴阮嘯　여포(呂布)의 활쏘기, 웅의료(熊宜僚)의 탄환 돌리기며, 혜강(毵康)의 거문고 타기, 완적(阮籍)의 휘파람은 모두 유명하다.

恬筆倫紙 鈞巧任釣　몽염(蒙恬)은 붓을 만들고, 채륜(蔡倫)은 종이를 만들었고, 마균(馬鈞)은 기교가 있었고, 임공자(任公子)는 낚시를 잘했다.

釋	並	毛	工
놓을 석	아우를 병	털 모	장인 공
紛	皆	施	嚬
어지러울 분	다 개	베풀 시	찡그릴 빈
利	佳	淑	姸
이할 리	아름다울 가	맑을 숙	고울 연
俗	妙	姿	笑
풍속 속	묘할 묘	자태 자	웃음 소

釋紛利俗　並皆佳妙　이 사람들은 모두가 어지러움을 풀어 세상을 이롭게 하였으니, 이들은 모두 다 아름답고 묘한 사람들이다.
毛施淑姿　工嚬姸笑　모장과 서시(西施)는 자태가 구슬같이 아름다워, 찡그리는 모습도 아름답고 웃는 얼굴은 예쁘기가 한이 없었다.

해 년	복희 희	구슬 선	그믐 회
화살 시	빛 휘 / 빛날 휘	구슬 기	넋 백
매양 매	밝을 랑	달 현	고리 환
재촉 최	빛날 요	돌 알	비칠 조

年矢每催 羲暉朗曜　　세월은 화살같이 매양 빠르기를 재촉하고, 햇빛은 밝고 빛나기만 하구나.
璇璣懸斡 晦魄環照　　구슬 같은 둥근 혼천의(渾天儀)가 공중에 매달려 돌고 있으니, 그믐이 되면 달은 빛이 없어 윤곽만 비칠뿐이다.

指	永	矩	俯
손가락 지	길 영	법 구	구부릴 부
薪	綏	步	仰
나무 신	편안 유	걸음 보	우러를 앙
修	吉	引	廊
닦을 수	길할 길	끌 인	행랑 랑
祐	邵	領	廟
복 우	높을 소	차지할 영	사당 묘

指薪修祐 永綏吉邵　복을 닦는 것이 나무섶에 불씨를 옮기는 것 같아 영원히 평안하고 길하여 경사스러움이 높다.
矩步引領 俯仰廊廟　궁내에서는 옷깃을 단정히하고 걸음걸이를 바르게 하며 사랑에서는 법도에 맞게 바른 자세로 걷는다.

묶을 속

배회 배

외로울 고

어리석을 우

띠 대

배회 회

더러울 루

어릴 몽

자랑 긍

볼 첨

적을 과

등급 등

씩씩할 장

볼 조

들을 문

꾸짖을 초

束帶矜莊　徘徊瞻眺　궁중에서는 계급패를 달고 정장을 갖추어야하며 거닐고 바라보는 것을 예도에 맞게 하여야 한다.
孤陋寡聞　愚蒙等誚　혼자서 공부하면 유익한것을 얻지못하여 어리석고 몽매한 자와 같아서 남의 책망을 듣게 마련이다.

이를 위

이끼 언

말씀 어

이끼 재

도울 조

온 호

놈 자

이끼 야

松浦 李亭雨
書白首文千字
乙丑仲秋

謂語助者 焉哉乎也　　어조사라 이르는 말에는 언(焉)·재(哉)·호(乎)·야(也)가 있다.

松浦行書千字文

송포 행서 천자문

하늘 천

집 우

날 일

별 진

땅 지

집 주

달 월

잘 숙

검을 현

넓을 홍

찰 영

베풀 열

누를 황

거칠 황

기울 측

베풀 장

天地玄黃　宇宙洪荒　　하늘과 땅은 검고 누르며, 우주는 넓고 크다.
日月盈昃　辰宿列張　　해와 달은 차고 기울며, 별은 벌려 있다.

寒 찰 한

秋 가을 추

閏 윤달 윤

律 법칙 률

來 올 래

收 거둘 수

餘 남을 여

呂 법칙 려

暑 더울 서

冬 겨울 동

成 이룰 성

調 고를 조

往 갈 왕

藏 감출 장

歲 해 세

陽 볕 양

寒來暑往　秋收冬藏　　추위가 오면 더위는 가며, 가을에는 거두어들이고 겨울에는 갈무리한다.
閏餘成歲　律呂調陽　　남는 윤달로 해를 완성하며, 음율로 음양을 조화시킨다.

구름 운	이슬 로	쇠 금	구슬 옥
오를 등	맺을 결	낳을 생	날 출
이를 치	할 위	빛날 려	뫼 곤
비 우	서리 상	물 수	메 강

雲騰致雨 露結爲霜　　구름이 날아 비가 되고, 이슬이 맺혀 서리가 된다.
金生麗水 玉出崑岡　　금(金)은 여수(麗水)에서 나고, 옥(玉)은 곤륜산(崑崙山)에서 난다.

칼 검	구슬 주	과실 과	나물 채
이름 호	일컬을 칭	보배 진	무거울 중
클 거	밤 야	오얏 리	겨자 개
집 궐	빛 광	벗 내	생강 강

劍號巨闕 珠稱夜光 칼에는 거궐(巨闕)이 있고, 구슬에는 야광주(夜光珠)가 있다.
果珍李柰 菜重芥薑 과일 중에서는 오얏과 벗이 보배스럽고, 채소 중에서는 겨자와 생강을 소중히 여긴다.

海 바다 해
鱗 비늘 린
龍 용 룡
鳥 새 조

鹹 짤 함
潛 잠길 잠
師 스승 사
官 벼슬 관

河 물 하
羽 깃 우
火 불 화
人 사람 인

淡 맑을 담
翔 날개 상
帝 임금 제
皇 임금 황

海鹹河淡　鱗潛羽翔　　바닷물은 짜고 민물은 싱거우며, 비늘 있는 고기는 물에 잠기고 날개 있는 새는 날아다닌다.
龍師火帝　鳥官人皇　　관직을 용으로 나타낸 복희씨(伏羲氏)와 불을 숭상한 신농씨(神農氏)가 있고, 관직을 새로 기록한 소호씨(少昊氏)
와 인문(人文)을 개명한 인황씨(人皇氏)가 있다.

始	乃	推	有
비로소 시	이에 내	밀 추	있을 유
制	服	位	雲
지을 제	옷 복	자리 위	염려할 우 / 나라 우
文	衣	讓	陶
글월 문	옷 의	사양 양	질그릇 도
字	裳	國	唐
글자 자	치마 상	나라 국	당나라 당

始制文字 乃服衣裳　　비로소 문자를 만들고, 옷을 만들어 입게 했다.
推位讓國 有虞陶唐　　자리를 물려주어 나라를 양보한 것은, 도당 요(堯)임금과 유우 순(舜)임금이다.

弔 조상 조

周 두루 주

坐 앉을 좌

垂 드릴 수

民 백성 민

發 필 발

朝 아침 조

拱 꼬질 공

伐 칠 벌

殷 나라 은

問 물을 문

平 평할 평

罪 허물 죄

湯 끓을 탕

道 길 도

章 글장 장

弔民伐罪　周發殷湯　백성들을 위로하고 죄지은 이를 친 사람은, 주나라 무왕(武王) 발(發)과 은나라 탕왕(湯王)이다.
坐朝問道　垂拱平章　조정에 앉아 다스리는 도리를 물으니, 옷 드리우고 팔짱 끼고 있지만 공평하고 밝게 다스려진다.

愛	臣	邇	率
사랑 애	신하 신	멀 하	거느릴 솔
育	伏	邇	賓
기를 육	엎드릴 복	가까울 이	손 빈
黎	戎	壹	歸
검을 려	되 융	한 일	돌아갈 귀
首	羌	體	王
머리 수	되 강	몸 체	임금 왕

愛育黎首 臣伏戎羌 　백성을 사랑하고 기르니, 오랑캐들까지도 신하로서 복종한다.
遐邇壹體 率賓歸王 　먼 곳과 가까운 곳이 똑같이 한 몸이 되어, 서로 이끌고 복종하여 임금에게로 돌아온다.

鳴 울 명	白 흰 백	化 조화 화	賴 힘입을 뢰
鳳 새 봉	駒 망아지 구	被 입을 피	及 미칠 급
在 있을 재	食 밥 식	草 풀 초	萬 일만 만
樹 나무 수	場 마당 장	木 나무 목	方 모 방

鳴鳳在樹　白駒食場　봉황새는 울며 나무에 깃들어 있고, 흰 망아지는 마당에서 풀을 뜯는다.
化被草木　賴及萬方　밝은 임금의 덕화가 풀이나 나무까지 미치고, 그 힘입음이 온 누리에 미친다.

盖 덮을 개	四 넉 사	恭 공손 공	豈 어찌 기
此 이 차	大 큰 대	惟 오직 유	敢 용감할 감
身 몸 신	五 다섯 오	鞠 칠 국	毁 헐 훼
髮 터럭 발	常 항상 상	養 기를 양	傷 상할 상

盖此身髮 四大五常　대개 사람의 몸과 터럭은 사대와 오상으로 이루어졌다.
恭惟鞠養 豈敢毁傷　부모가 길러주신 은혜를 공손히 생각한다면, 어찌 함부로 이 몸을 더럽히거나 상하게 할까.

계집 녀	사내 남	알 지	얻을 득
사모할 모	본받을 효	지날 과	능할 능
곧을 정	재주 재	반드시 필	말 막
매울 열	어질 량	고칠 개	잊을 망

女慕貞烈 男效才良　여자는 정렬(貞烈)한 것을 사모하고, 남자는 재주 있고 어진 것을 본받아야 한다.
知過必改 得能莫忘　자기의 허물을 알면 반드시 고치고, 능히 실행할 것을 얻었거든 잊지 말아야 한다.

없을 망	아닐 미	믿을 신	그릇 기
말씀 담	믿을 시	사신 사	하고자할 욕
저 피	몸 기	옳을 가	어려울 난
짧을 단	긴 장	덮을 복	헤아릴 량

罔談彼短 靡恃己長　남의 단점을 말하지 말며, 나의 장점을 믿지 말라.
信使可覆 器欲難量　믿음 가는 일은 거듭해야 하고, 그릇됨은 헤아리기 어려워야 한다.

墨 먹 묵

詩 글 시

景 경치 경

克 이길 극

悲 슬플 비

讚 기릴 찬

行 다닐 행

念 생각 념

絲 실 사

羔 염소 고

維 읽을 유

作 지을 작

染 물들일 염

羊 양 양

賢 어질 현

聖 성인 성

墨悲絲染 詩讚羔羊　묵자(墨子)는 실이 물들여지는 것을 슬퍼했고, 시경(詩經)에서는 고양편(羔羊編)을 찬미했다.
景行維賢 克念作聖　행동을 빛나게 하는 사람이 어진 사람이요, 힘써 마음에 생각하면 성인이 된다.

德 큰 덕	形 얼굴 형	空 빌 공	虛 빌 허
建 세울 건	端 끝 단	谷 골 곡	堂 집 당
名 이름 명	表 겉 표	傳 전할 전	習 익힐 습
立 설 립	正 바를 정	聲 소리 성	聽 들을 청

德建名立　形端表正　　덕이 서면 명예가 서고, 형모(形貌)가 단정하면 의표(儀表)도 바르게 된다.
空谷傳聲　虛堂習聽　　성현의 말은 마치 빈 골짜기에 소리가 전해지듯이 멀리 퍼져 나가고, 사람의 말은 아무리 빈집에서라도 신(神)은 익히 들을 수가 있다.

禍 재화 화	福 복 복	尺 자 척	寸 마디 촌
因 인할 인	緣 인연 연	璧 구슬 벽	陰 그늘 음
惡 모질 악	善 착할 선	非 아닐 비	是 이 시
積 쌓을 적	慶 경사 경	寶 보배 보	競 다툴 경

禍因惡積 福緣善慶　악한 일을 하는 데서 재앙은 쌓이고, 착하고 경사스러운 일로 인해서 복은 생긴다.
尺璧非寶 寸陰是競　한 자 되는 큰 구슬이 보배가 아니다. 한 치의 짧은 시간이라도 다투어야 한다.

資 자료 자

日 갈 왈

孝 효도 효

忠 충성 충

父 아버지 부

嚴 엄할 엄

當 마땅할 당

則 법칙 칙(즉)

事 일 사

與 더불 여

竭 다할 갈

盡 다할 진

君 임금 군

敬 공경할 경

力 힘 력

命 목숨 명

資父事君 日嚴與敬　　아비 섬기는 마음으로 임금을 섬겨야 하니, 그것은 존경하고 공손히 하는 것뿐이다.
孝當竭力 忠則盡命　　효도는 마땅히 있는 힘을 다해야 하고, 충성은 곧 목숨을 다해야 한다.

臨	夙	似	如
임할 임	이를 숙	같을 사	같을 여
深	興	蘭	松
깊을 심	흥할 흥	난초 란	소나무 송
履	溫	斯	之
밟을 리	따뜻할 온	이 사	갈 지
薄	淸	馨	盛
얇을 박	서늘할 정(청)	꽃다울 형	성할 성

臨深履薄　夙興溫淸　　깊은 물가에 다다른 듯 살얼음 위를 걷듯이 하고, 일찍 일어나 부모의 따뜻한가 서늘한가를 보살핀다.
似蘭斯馨　如松之盛　　난초같이 향기롭고, 소나무처럼 무성하다.

川 내 천

流 흐를 유

不 아닐 불

息 쉴 식

淵 못 연

澄 맑을 징

取 취할 취

暎 비칠 영

容 얼굴 용

止 그칠 지

若 같을 약

思 생각 사

言 말씀 언

辭 말씀 사

安 편안 안

定 정할 정

川流不息 淵澄取暎　　냇물은 흘러 쉬지 않고, 연못물은 맑아서 온갖 것을 비친다.
容止若思 言辭安定　　얼굴과 거동은 생각하듯 하고, 말은 안정되게 해야 한다.

篤 두터울 독	愼 삼갈 신	榮 영화 영	籍 호적 적
初 처음 초	終 마지막 종	業 업 업	甚 심할 심
誠 정성 성	宜 마땅 의	所 바 소	無 없을 무
美 아름다울 미	令 하여금 영(령)	基 터 기	竟 마침내 경

篤初誠美 愼終宜令　처음을 독실하게 하는 것이 참으로 아름답고, 끝맺음을 조심하는 것이 마땅하다.
榮業所基 籍甚無竟　영달과 사업에는 반드시 기인하는 바가 있게 마련이며, 그래야 명성이 끝이 없을 것이다.

學 배울 학

攝 잡을 섭

存 있을 존

去 갈 거

優 넉넉할 우

職 일 직

以 써 이

而 말이을 이

登 오를 등

從 쫓을 종

甘 달 감

益 더할 익

仕 벼슬 사

政 정사 정

棠 아가위 당

詠 읊을 영

學優登仕 攝職從政 배움이 넉넉하면 벼슬에 오르고, 직무를 맡아 정치에 종사할 수 있다.
存以甘棠 去而益詠 소공(召公)이 감당나무 아래 머물고, 떠난 뒤엔 감당시로 더욱 칭송하여 읊는다.

풍류 악 / 즐거울 락 / 좋아할 요

예도 예

윗 상

남편 부

다를 수

다를 별

화할 화

부를 창

귀할 귀

높을 존

아래 하

며느리 부

천할 천

낮을 비

화목할 목

따를 수

樂殊貴賤 禮別尊卑　풍류는 귀천에 따라 다르고, 예의도 높낮음에 따라 다르다.
上和下睦 夫唱婦隨　윗사람이 온화하면 아랫사람도 화목하고, 지아비는 이끌고 지어미는 따른다.

外	入	諸	猶
밖 외	들 입	모두 제	같을 유
受	奉	姑	子
받을 수	받들 봉	할미 고	아들 자
傅	母	伯	比
스승 부	어미 모	맏 백	견줄 비
訓	儀	叔	兒
가르칠 훈	거동 의	아저씨 숙	아이 아

外受傅訓 入奉母儀　밖에 나가서는 스승의 가르침을 받고, 안에 들어와서는 어머니의 거동을 받든다.
諸姑伯叔 猶子比兒　모든 고모와 아버지의 형제들은, 조카를 자기 아이처럼 생각하고,

구멍 공	같을 동	사귈 교	자를 절
품을 회	기운 기	벗 우	갈 마
맏 형	연할 연	던질 투	경계 잠
아우 제	가지 지	나눌 분	법 규

孔懷兄弟　同氣連枝　　가장 가깝게 사랑하여 잊지 못하는 것은 형제간이니, 동기간은 한 나무에서 이어진 가지와 같기 때문이다.
交友投分　切磨箴規　　벗을 사귐에는 분수를 지켜 의기를 투합해야 하며, 학문과 덕행을 갈고 닦아 서로 경계하고 바르게 인도해야 한다.

仁 어질 인

慈 인자할 자

隱 숨을 은

惻 슬플 측

造 지을 조

次 버금 차

弗 아닐 불 / 말 불

離 떠날 리

節 마디 절

義 옳을 의

廉 청렴 렴

退 물러날 퇴

顛 기울어질 전

沛 자빠질 패

匪 아닐 비

虧 이지러질 휴

仁慈隱惻　造次弗離　어질고 사랑하며 측은히 여기는 마음이 잠시라도 마음속에서 떠나서는 안 된다.
節義廉退　顚沛匪虧　절의와 청렴과 물러감은 어려운 가운데에서도 이지러져서는 안 된다.

性	心	守	逐
성품 성	마음 심	지킬 수	쫓을 축
靜	動	眞	物
고요 정	움직일 동	참 진	만물 물
情	神	志	意
뜻 정	귀신 신	뜻 지	뜻 의
逸	疲	滿	移
편안할 일	가쁠 피	찰 만	옮길 이

性靜情逸　心動神疲　　성품이 고요하면 마음이 편안하고, 마음이 흔들리면 정신이 피로해진다.
守眞志滿　逐物意移　　참됨을 지키면 뜻이 가득해지고, 물욕을 좇으면 생각도 이리저리 옮겨진다.

堅
굳을 견

好
좋을 호

都
도읍 도

東
동녘 동

持
가질 지

爵
벼슬 작

邑
고을 읍

西
서녘 서

雅
맑을 아

自
스스로 자

華
빛날 화

二
두 이

操
잡을 조

縻
얽을 미

夏
여름 하

京
서울 경

堅持雅操　好爵自縻　　올바른 지조를 굳게 가지면, 높은 지위는 스스로 그에게 얽히어 이른다.
都邑華夏　東西二京　　화하(華夏)의 도읍에는 동경(洛陽)과 서경(長安)이 있다.

背	浮	宮	樓
등 배	뜰 부	집 궁	다락 루
邙	渭	殿	觀
터 망	위수 위	대궐 전	볼 관
面	據	盤	飛
낯 면	웅거할 거	서릴 반	날 비
洛	涇	鬱	驚
락수 락	경수 경	답답 울	놀랄 경

背邙面洛　浮渭據涇　　낙양은 북망산을 등 뒤로 하여 낙수를 앞에 두고, 장안은 위수에 떠 있는 듯 경수를 의지하고 있다.
宮殿盤鬱　樓觀飛驚　　궁(宮)과 전(殿)은 빽빽하게 들어찼고, 누(樓)와 관(觀)은 새가 하늘을 나는 듯 솟아 놀랍다.

圖	畫	丙	甲
그림 도	그림 화	남녘 병	갑옷 갑
寫	綵	舍	帳
베낄 사	채색 채	집 사	장막 장
禽	仙	傍	對
날짐승 금 / 새 금	신선 선	곁 방	대답 대
獸	靈	啓	楹
짐승 수	신령 령	열 계	기둥 영

圖寫禽獸 畵彩仙靈　새와 짐승을 그린 그림이 있고, 신선들의 모습도 채색하여 그렸다.
丙舍傍啓 甲帳對楹　신하들이 쉬는 병사의 문은 정전(正殿) 곁에 열려 있고, 화려한 휘장이 큰 기둥에 둘러 있다.

肆 베풀 사	鼓 북 고	升 오를 승	弁 고깔 변
筵 자리 연	瑟 비파 슬	階 뜰 계	轉 구를 전
設 베풀 설	吹 불 취	納 바칠 납	疑 의심할 의
席 자리 석	笙 저 생	陛 섬돌 폐	星 별 성

肆筵設席 鼓瑟吹笙 자리를 만들고 돗자리를 깔고서, 비파를 뜯고 생황저를 분다.
陛階納陛 弁轉疑星 섬돌을 밟으며 궁전에 들어가니, 관(冠)에 단 구슬들이 돌고 돌아 별이 아닌가 의심스럽다.

오른 우

왼 좌

이미 기

또 역

통할 통

통달할 달

모을 집

걷을 취

넓을 광

이을 승

무덤 분

무리 군

안 내

밝을 명

법 전

꽃부리 영

右通廣內　左達承明　　오른쪽으로는 광내전에 통하고, 왼쪽으로는 승명려에 다다른다.
旣集墳典　亦聚群英　　이미 삼분(三墳)과 오전(五典) 같은 책들을 모으고, 뛰어난 뭇 영재들도 모았다.

杜	漆	府	路
막을 두	옻칠 칠	마을 부	길 로
稾	書	羅	俠
짚고	글 서	벌릴 라	낄 협
鍾	壁	將	槐
쇠북 종	벽 벽	장수 장	괴화 괴
隸	経	相	卿
글씨 예 / 종 례	글 경 / 줄 경	서로 상	벼슬 경

杜藁鍾隷　漆書壁經　　글씨로는 두조(杜操)의 초서와 종요(鍾繇)의 예서가 있고, 글로는 과두(蝌蚪)의 글과 공자의 옛집 벽 속에서 나온 경서가 있다.

府羅將相　路俠槐卿　　관부에는 장수와 정승들이 모여 있고, 길은 공경(公卿)의 집들을 끼고 있다.

문호	집가	높을 고	몰 구
봉할 봉	줄 급	갓 관	바퀴 곡
여덟 팔	일천 천	모실 배	떨칠 진
고을 현	군사 병	연 련	갓끈 영

戶封八縣 家給千兵　　　귀척(貴戚)이나 공신에게 팔현(八縣)을 봉하고, 그들의 집에는 많은 군사를 주었다.
高冠陪輦 驅轂振纓　　　높은 관(冠)을 쓰고 임금의 수레를 모시니, 수레를 몰 때마다 갓끈이 흔들린다.

世	車	策	勒
인간 세	수레 거(차)	꾀 책	굴레 륵
祿	駕	功	碑
녹 록	멍에 가	공 공	비석 비
侈	肥	茂	刻
사치할 치	살찔 비	무성할 무	새길 각
富	輕	實	銘
부자 부	가벼울 경	열매 실	새길 명

世祿侈富 車駕肥輕　대대로 받은 봉록은 사치하고 풍부하며, 말이 살찌니 수레는 가볍기만 하다.
策功茂實 勒碑刻銘　공신을 책록하여 실적을 세우도록 힘쓰게 하고, 비석에 찬미하는 내용을 새긴다.

磻	佐	奄	微
돌 반	도울 좌	문득 엄	작을 미
谿	時	宅	旦
시내 계	때 시	집 택	아침 단
伊	阿	曲	執
저 이	언덕 아	굽을 곡	누구 숙
尹	衡	阜	營
다스릴 윤	저울대 형	언덕 부	경영 영

磻溪伊尹　佐時阿衡　　　주문왕(周文王)은 반계에서 강태공을 얻고 은탕왕(殷湯王)은 신야(莘野)에서 이윤을 맞으니, 그들은 때를 도와 재
　　　　　　　　　　　　상 아형(阿衡)의 지위에 올랐다.

奄宅曲阜　微旦執營　　　큰 집을 곡부(曲阜)에 정해주었으니, 그들이 아니면 누가 경영할 수 있었으랴.

桓 군셀 환

濟 건널 제

綺 비단 기

說 말할 설

公 귀 공

弱 약할 약

廻 돌아올 회

感 느낄 감

匡 바를 광

扶 붙을 부

漢 한수 한

武 호반 무

合 모을 합

傾 기울 경

惠 은혜 혜

丁 장정 정

桓公匡合　濟弱扶傾　제나라 환공은 천하를 바로잡아 제후를 모으고, 약한 자를 구하고 기우는 나라를 도와서 일으켰다.
綺回漢惠　說感武丁　기리계(綺理季) 등은 한나라 혜제(惠帝)의 태자 자리를 회복시키고, 부열(傳說)은 무정(武丁)의 꿈에 나타나 그를
감동시켰다.

俊	多	晉	趙
준걸 준	많을 다	나라 진	나라 조
乂	士	楚	魏
재조 예	선비 사	나라 초	나라 위
密	寔	更	困
빽빽할 밀	이 식	고칠 경 / 다시 갱	곤할 곤
勿	寧	霸	橫
말 물	편안 영	으뜸 패	비낄 횡

俊乂密勿 多士寔寧　재주와 덕을 지닌 이들이 부지런히 힘쓰고, 많은 인재들이 있어 나라는 실로 편안했다.
晉楚更霸 趙魏困橫　진문공(晉文公)과 초장왕(楚莊王)은 번갈아 패자가 되었고, 조(趙)나라와 위(魏)나라는 연횡책(連橫策) 때문에 곤란을 겪었다.

假途滅虢　踐土會盟

假	踐	何	韓
거짓 가	밟을 천	어찌 하	나라 한
途	土	遵	弊
길 도	흙 토	좇을 준	해질 폐
滅	會	約	煩
멸할 멸	모일 회	언약 약	번거로울 번
虢	盟	法	刑
나라 괵	맹서 맹	법 법	형벌 형

假途滅虢　踐土會盟
何遵約法　韓弊煩刑

진헌공(晉獻公)은 길을 물어 괵(虢)나라를 멸했고, 진문공(晉文公)은 제후를 천토대(踐土臺)에 모아 맹세하게 했다.
소하(蕭何)는 줄인 약법을 지켰고, 한비(韓非)는 번거로운 형법으로 폐해를 가져왔다.

일어날 기

갈길 전

자못 파

칠 목

쓸 용

군사 군

가장 최

정할 정 / 스를 정

베풀 선

위엄 위

모래 사

아득할 막

달릴 치

칭찬할 예

붉을 단

푸를 청

起翦頗牧　用軍最精　진(秦)나라의 백기(白起)와 왕전(王翦), 조나라의 염파(廉頗)와 이목(李牧)은 군사술이 가장 정밀하게 했다.
宣威沙漠　馳譽丹靑　이 장군들은 그 위엄을 사막에까지 펼치니, 그 명예를 채색으로 그려서 전했다.

九 아홉 구	百 일백 백	嶽 산마루 악	禪 사양할 선
州 고을 주	郡 고을 군	宗 근본 종	主 임금 주
禹 임금 우	秦 나라 진	恒 항상 항	云 이를 운
跡 발자취 적	幷 아우를 병	岱 산이름 대	亭 정자 정

九州禹跡　百郡秦幷　　중국을 구주(九州)로 나눈 것은 우임금의 공적이요 백군(百郡)으로 나눈 것은 진나라 시왕(始王)의 큰 공이다.
嶽宗恒岱　禪主云亭　　오악(五嶽) 중에는 항산(恒山)과 태산(泰山)이 으뜸이고, 봉선(封禪) 제사는 운운산(云云山)과 정정산(亭亭山)에
　　　　　　　　　　　서 주로 하였다.

雁	雞	昆	鉅
기러기 안	닭 계	맏 곤	톱 거
門	田	池	野
문 문	밭 전	못 지	들 야
紫	赤	碣	洞
붉을 자	붉을 적	돌 갈	고을 동
塞	城	石	庭
막을 색	재 성	돌 석	뜰 정

雁門紫塞 鷄田赤城　기러기 날으는 안문(雁門) 궐에는 만리장성의 요새가 있고,그 앞에는 계전과 적성이 있다.
昆池碣石 鉅野洞庭　고면현에는 곤지(昆池)가 있고 동해안에는 높이 솟은 갈석산이 있고 태산 동편에는 거야(鉅野)라는 넓은 평야가
있으며 중국 최대의 동정호(洞庭湖)가 있다.

曠	巖	治	務
빌 광	바위 암	다스릴 치	힘쓸 무
遠	岫	本	茲
멀 원	뫼뿌리 수	근본 본	이 자
綿	杳	於	稼
솜 면	아득할 묘	늘 어 / 어조사 어	심을 가
邈	冥	農	穡
멀 막	어두울 명	농사 농	거둘 색

曠遠綿邈 巖岫杳冥　　너무나 멀어 끝없이 아득하고, 바위와 산은 그윽하여 깊고 어두워 보인다.
治本於農 務玆稼穡　　천하를 다스리는 근본을 농업으로 삼아, 심고 거두기를 힘쓰게 하였다.

俶	我	稅	勸
비로소 숙	나 아	부세 세	권할 권
載	藝	熟	賞
실을 재	재주 예	익힐 숙	상줄 상
南	黍	貢	黜
남녘 남	기장 서	바칠 공	내칠 출
畝	稷	新	陟
이랑 묘	피 직	새 신	오를 척

俶載南畝 我藝黍稷　봄이 되면 남쪽 이랑에서 일을 시작하니, 우리는 기장과 피를 심으리라.
稅熟貢新 勸賞黜陟　익은 곡식으로 세금을 내고 새 곡식으로 종묘에 제사를 지내니, 권면하고 상을 주되 무능한 사람은 내치고 유능한 사람은 등용한다.

맏 맹

사기 사

뭇 서

수고할 로

수레 가

물고기 어

몇 기

겸손 겸

도타울 돈

잡을 병

가운데 중

삼가할 근

휠 소

곧을 직

떳떳할 용

칙서 칙

孟軻敦素 史魚秉直　맹자(孟子)는 행동이 소박하고 돈독하였고, 사어(史魚)는 직간(直諫)을 잘 하였다.
庶幾中庸 勞謙謹勅　중용(中庸)에 가까워지기를 바란다면, 근로하고 겸손하며 과실이 없도록 근신해야 한다.

들을 령

거울 감

끼칠 이

힘쓸 면

소리 음

모양 모

그 궐

그 기

살필 찰

분별 변

아름다울 가

공경 지

다스릴 리

빛 색

꾀 유

심을 식

聆音察理　鑑貌辨色　　소리를 들어 이치를 살피며, 모습을 거울삼아 낯빛을 분별한다.
貽厥嘉猷　勉其祗植　　훌륭한 계획을 후손에게 남기고, 공경히 선조들의 계획을 이어나가길 힘써라.

省 살필 성

寵 고일 총

殆 위태 태

林 수풀 림

躬 몸 궁

增 더할 증

辱 욕할 욕

皐 언덕 고

譏 나무랄 기

抗 겨룰 항

近 가까울 근

幸 다행 행

誡 경계 계

極 극진할 극

恥 부끄러울 치

卽 곧 즉

省躬譏誡　寵增抗極　자기 몸을 살피고 남의 비방을 경계하며, 은총이 날로 더하면 항거심(抗拒心)이 극에 달함을 알라.
殆辱近恥　林皐幸卽　위태로움과 욕됨은 부끄러움에 가까우니, 숲 우거진 언덕으로 나아감이 다행한 일이다.

兩 두 양	解 풀 해	索 찾을 색	沉 잠길 침
疎 글 소	組 짤 조	居 살 거	黙 잠잠할 묵
見 볼 견	誰 누구 수	閑 한가할 한	寂 고요할 적
機 틀 기	逼 가까울 핍	處 곳 처	寥 고요 요

兩疎見機　解組誰逼　　한대(漢代)의 소광(疏廣)과 소수(疏受)는 기회를 보아 인끈을 풀어놓고 가버렸으니, 누가 그 행동을 막을 수 있으리오.

索居閑處　沈默寂寥　　한적한 곳을 찾아 사니, 말 한 마디도 없이 고요하기만 하다.

求 구할 구	散 흩을 산	欣 기쁠 흔	感 슬플 척
古 옛 고	慮 생각 려	奏 아뢸 주	謝 사례 사
尋 찾을 심	逍 노닐 소	累 여러 누	歡 즐길 환
論 의논 론	遙 멀 요	遣 보낼 견	招 부를 초

求古尋論 散慮逍遙　옛 사람의 글을 구하고 도(道)를 찾으며, 모든 심려를 흩어버리고 평화로이 노닌다.
欣奏累遣 感謝歡招　기쁨은 모여들고 번거로움은 사라지니, 슬픔은 물러가고 즐거움이 온다.

渠	園	枇	梧
개천 거	동산 원	나무 비	오동 오
荷	莽	杷	桐
짐 하	풀 망	나무 파	오동 동
的	抽	晚	早
과녁 적	빼낼 추	늦을 만	이를 조
歷	條	翠	凋
지낼 역	조목 조	푸를 취	마를 조

渠荷的歷　園莽抽條　　도랑의 연꽃은 곱고 분명하며, 동산에 우거진 풀들은 쭉쭉 빼어나다.
枇杷晚翠　梧桐早凋　　비파나무 잎새는 늦도록 푸르고, 오동나무 잎새는 일찍부터 시든다.

베풀 진

떨어질 락

놀 유

업신여길 릉

뿌리 근

잎사귀 엽

고기 곤

만질 마

맡길 위

날릴 표

홀로 독

붉을 강

가릴 예

날릴 요

운전 운

하늘 소

陳根委翳 落葉飄颻　　묵은 뿌리들은 버려져 있고, 떨어진 나뭇잎은 바람따라 흩날린다.
遊鯤獨運 凌摩絳霄　　노는 곤이새만이 홀로 움직여 붉은 노을의 하늘에서 마음대로 날아다닌다.

즐길 탐	붙일 우	쉬울 이	붙일 속
읽을 독	눈 목	가벼울 유	귀 이
구경 완	주머니 낭	바 유	담 원
저자 시	상자 상	두려울 외	담 장

耽讀翫市 寓目囊箱　　저잣거리 책방에서 글 읽기에 흠뻑 빠져, 정신 차려 자세히 보니 마치 글을 주머니나 상자 속에 갈무리하는 것 같다.
易輶攸畏 屬耳垣墻　　군자는 말을 가볍고 쉽게 해서는 아니되며 남이 담에 귀를 기울여 듣는 것처럼 조심하라.

갖출 구	마칠 적	배부를 포	주릴 기
반찬 선	입 구	배부를 어	싫을 염
밥 손	채울 충	삶을 팽	재강 조 / 지게미 조
밥 반	창자 장	재상 재	겨 강

具膳飡飯　適口充腸　　반찬을 갖추어 밥을 먹으니, 입맛에 맞아 장을 채운다.
飽飫烹宰　飢厭糟糠　　배부르면 아무리 맛있는 요리도 먹기 싫고, 굶주리면 술지게미와 쌀겨도 만족스럽다.

親	老	妾	侍
친할 친	늙을 로(노)	첩 첩	모실 시
戚	少	御	巾
겨레 척	젊을 소	모실 어	수건 건
故	異	績	帷
연고 고	다를 이	길쌈 적	장막 유
舊	糧	紡	房
옛 구	양식 량	길쌈 방	방 방

親戚故舊 老少異糧　　친척이나 친구들을 대접할 때는, 노인과 젊은이의 음식을 달리해야 한다.
妾御績紡 侍巾滅房　　첩은 길쌈을 하고, 아내는 안방에서 수건과 빗을 가지고 남편을 섬긴다.

깁 환

은 은

낮 주

쪽 람

부채 선

촛불 촉

잠잘 면

대순 순

둥글 원

빛날 위

저녁 석

코끼리 상

밝을 결

빛날 황

잠잘 매

상 상

紈扇圓潔　銀燭煒煌　　비단 부채는 둥글고 깨끗하며, 은빛 촛불은 휘황하게 빛난다.
晝眠夕寐　藍筍象床　　낮에 낮잠자고 또한 밤에 일찍 자며 푸른 대나무와 상아로 장식한 침상이라.

줄 현

이을 접

들 교

기쁠 열

노래 가

잔 배

손 수

기쁠 예

술 주

들 거

두드릴 돈

또 차

잔치 연

잔 상

발 족

편안 강

絃歌酒讌 接杯擧觴　　연주하고 노래하는 잔치마당에서는, 잔을 주고받기도 한다.
矯手頓足　悅豫且康　　손을 들고 발을 들어 춤을 추니, 기쁘고도 편안하다.

嫡 만 적	祭 제사 제	稽 조을 계	悚 두려울 송
後 뒤 후	祀 제사 사	顙 이마 상	懼 두려울 구
嗣 이을 사	蒸 찔 증	再 둘 재	恐 두려울 공
續 이를 속	嘗 맛볼 상	拜 절 배	惶 두려울 황

嫡後嗣續 祭祀蒸嘗　적자는 가문의 대를 이어, 제사를 지내며 겨울제사는 증(蒸)이고 가을제사는 상(嘗)이라 한다.
稽顙再拜 悚懼恐惶　이마를 조아려서 두 번 절하고, 두려운 마음가짐으로 공경하다.

牋 편지 전	顧 돌아볼 고	骸 뼈 해	執 잡을 집
牒 편지 첩	答 대답 답	垢 때 구	熱 뜨거울 열
簡 편지 간	審 살필 심	想 생각할 상	願 원할 원
要 구할 요	詳 자세할 상	浴 목욕할 욕	凉 서늘할 량

牋牒簡要 顧答審詳　편지는 간단명료해야 하고, 안부를 묻거나 대답할 때에는 자세히 살펴서 명백히 해야 한다.
骸垢想浴 執熱願凉　몸에 때가 끼면 목욕할 것을 생각하고, 뜨거운 것을 잡으면 시원하기를 바란다.

나귀 여

놀랄 해

벨 주

잡을 포

노새 라

뛸 약

벨 참

얻을 획

송아지 독

뛸 초

도적 적

배반할 반

특별 특

달릴 량

도적 도

도망 망

驢騾犢特　駭躍超驤　나귀와 노새와 낙타와 소들이, 용맹스러이 뛰며 분주히 달린다.
誅斬賊盜　捕獲叛亡　사람을 죽인 역적과 도둑을 참수하여 죽이고 죄를 짓고 도망간 자는 잡아서 가둔다.

布	熱	恬	鈞
베포	메 혜	편안 염	무거울 균
射	琴	筆	巧
쏠 사	거문고 금	붓 필	재주 교
遼	阮	倫	任
동관 료	성 완	인륜 륜	맡길 임
丸	嘯	紙	釣
탄자 환	휘파람 소	종이 지	낚시 조

布射遼丸 嵆琴阮嘯　여포(呂布)의 활쏘기, 웅의료(熊宜僚)의 탄환 돌리기며, 혜강(嵆康)의 거문고 타기, 완적(阮籍)의 휘파람은 모두 유명하다.

恬筆倫紙 鈞巧任釣　몽염(蒙恬)은 붓을 만들고, 채륜(蔡倫)은 종이를 만들었고, 마균(馬鈞)은 기교가 있었고, 임공자(任公子)는 낚시를 잘했다.

釋 놓을 석	並 아우를 병	毛 털 모	工 장인 공
紛 어지러울 분	皆 다 개	施 베풀 시	顰 찡그릴 빈
利 이할 리	佳 아름다울 가	淑 맑을 숙	姸 고울 연
俗 풍속 속	妙 묘할 묘	姿 자태 자	笑 웃음 소

釋紛利俗 並皆佳妙　이 사람들은 모두가 어지러움을 풀어 세상을 이롭게 하였으니, 이들은 모두 다 아름답고 묘한 사람들이다.
毛施淑姿 工顰姸笑　모장과 서시(西施)는 자태가 구슬같이 아름다워, 찡그리는 모습도 아름답고 웃는 얼굴은 예쁘기가 한이 없었다.

해 년	복희 희	구슬 선	그믐 회
화살 시	빛 휘 / 빛날 휘	구슬 기	넋 백
매양 매	밝을 랑	달 현	고리 환
재촉 최	빛날 요	돌 알	비칠 조

年矢每催　羲暉朗曜　　세월은 화살같이 매양 빠르기를 재촉하고, 햇빛은 밝고 빛나기만 하구나.
璇璣懸斡　晦魄環照　　구슬 같은 둥근 혼천의(渾天儀)가 공중에 매달려 돌고 있으니, 그믐이 되면 달은 빛이 없어 윤곽만 비칠뿐이다.

指 손가락 지

永 길 영

矩 법 구

俯 구부릴 부

薪 나무 신

綏 편안 유

步 걸음 보

仰 우러를 앙

修 닦을 수

吉 길할 길

引 끌 인

廊 행랑 랑

祐 복 우

劭 높을 소

領 차지할 영

廟 사당 묘

指薪修祐　永綏吉邵　복을 닦는 것이 나무섶에 불씨를 옮기는 것 같아 영원히 평안하고 길하여 경사스러움이 높다.
矩步引領　俯仰廊廟　궁내에서는 옷깃을 단정히하고 걸음걸이를 바르게하며 사랑에서는 법도에 맞게 바른 자세로 걷는다.

束 묶을 속	徘 배회 배	孤 외로울 고	愚 어리석을 우
帶 띠 대	徊 배회 회	陋 더러울 루	蒙 어릴 몽
矜 자랑 긍	瞻 볼 첨	寡 적을 과	等 등급 등
莊 씩씩할 장	眺 볼 조	聞 들을 문	誚 꾸짖을 초

束帶矜莊 徘徊瞻眺　　궁중에서는 계급패를 달고 정장을 갖추어야하며 거닐고 바라보는 것을 예도에 맞게 하여야 한다.
孤陋寡聞 愚蒙等誚　　혼자서 공부하면 유익한것을 얻지못하여 어리석고 몽매한 자와 같아서 남의 책망을 듣게 마련이다.

이를 위

말씀 어

도울 조

놈 자

이끼 언

이끼 재

온 호

이끼 야

松浦孝亭甫
書白首文千字
己丑仲秋

謂語助者 焉哉乎也　　어조사라 이르는 말에는 언(焉)·재(哉)·호(乎)·야(也)가 있다.

松浦まさ文字文

하늘 천	집 우	날 일	별 진
땅 지	집 주	달 월	잘 숙
검을 현	넓을 홍	찰 영	베풀 열
누를 황	거칠 황	기울 측	베풀 장

天地玄黃　宇宙洪荒　　하늘과 땅은 검고 누르며, 우주는 넓고 크다.
日月盈昃　辰宿列張　　해와 달은 차고 기울며, 별은 벌려 있다.

寒	秋	閏	律
찰 한	가을 추	윤달 윤	법칙 률
來	收	餘	呂
올 래	거둘 수	남을 여	법칙 려
暑	冬	成	調
더울 서	겨울 동	이룰 성	고를 조
往	藏	歲	陽
갈 왕	감출 장	해 세	볕 양

寒來暑往　秋收冬藏　　추위가 오면 더위는 가며, 가을에는 거두어들이고 겨울에는 갈무리한다.
閏餘成歲　律呂調陽　　남는 윤달로 해를 완성하며, 음율로 음양을 조화시킨다.

구름 운

이슬 로

쇠 금

구슬 옥

오를 등

맺을 결

낳을 생

날 출

이를 치

할 위

빛날 려

뫼 곤

비 우

서리 상

물 수

메 강

雲騰致雨 露結爲霜　　구름이 날아 비가 되고, 이슬이 맺혀 서리가 된다.
金生麗水 玉出崑岡　　금(金)은 여수(麗水)에서 나고, 옥(玉)은 곤륜산(崑崙山)에서 난다.

칼 검	구슬 주	과실 과	나물 채
이름 호	일컬을 칭	보배 진	무거울 중
클 거	밤 야	오얏 리	겨자 개
집 궐	빛 광	벗 내	생강 강

劍號巨闕　珠稱夜光　　칼에는 거궐(巨闕)이 있고, 구슬에는 야광주(夜光珠)가 있다.
果珍李柰　菜重芥薑　　과일 중에서는 오얏과 벚이 보배스럽고, 채소 중에서는 겨자와 생강을 소중히 여긴다.

바다 해	비늘 린	용 룡	새 조
짤 함	잠길 잠	스승 사	벼슬 관
물 하	깃 우	불 화	사람 인
맑을 담	날개 상	임금 제	임금 황

海鹹河淡　鱗潛羽翔　　바닷물은 짜고 민물은 싱거우며, 비늘 있는 고기는 물에 잠기고 날개 있는 새는 날아다닌다.
龍師火帝　鳥官人皇　　관직을 용으로 나타낸 복희씨(伏羲氏)와 불을 숭상한 신농씨(神農氏)가 있고, 관직을 새로 기록한 소호씨(少昊氏)와 인문(人文)을 개명한 인황씨(人皇氏)가 있다.

비로소 시	이에 내	밀 추	있을 유
지을 제	옷 복	자리 위	염려할 우 / 나라 우
글월 문	옷 의	사양 양	질그릇 도
글자 자	치마 상	나라 국	당나라 당

始制文字 乃服衣裳　　비로소 문자를 만들고, 옷을 만들어 입게 했다.
推位讓國 有虞陶唐　　자리를 물려주어 나라를 양보한 것은, 도당 요(堯)임금과 유우 순(舜)임금이다.

조상 조

두루 주

앉을 좌

드릴 수

백성 민

필 발

아침 조

꼬질 공

칠 벌

나라 은

물을 문

평할 평

허물 죄

끓을 탕

길 도

글장 장

弔民伐罪 周發殷湯　백성들을 위로하고 죄지은 이를 친 사람은, 주나라 무왕(武王) 발(發)과 은나라 탕왕(湯王)이다.
坐朝問道 垂拱平章　조정에 앉아 다스리는 도리를 물으니, 옷 드리우고 팔짱 끼고 있지만 공평하고 밝게 다스려진다.

사랑 애	신하 신	멀 하	거느릴 솔
기를 육	엎드릴 복	가까울 이	손 빈
검을 려	되 융	한 일	돌아갈 귀
머리 수	되 강	몸 체	임금 왕

愛育黎首 臣伏戎羌　백성을 사랑하고 기르니, 오랑캐들까지도 신하로서 복종한다.
遐邇壹體 率賓歸王　먼 곳과 가까운 곳이 똑같이 한 몸이 되어, 서로 이끌고 복종하여 임금에게로 돌아온다.

울 명

흰 백

조화 화

힘입을 뢰

새 봉

망아지 구

입을 피

미칠 급

있을 재

밥 식

풀 초

일만 만

나무 수

마당 장

나무 목

모 방

鳴鳳在樹　白駒食場　　봉황새는 울며 나무에 깃들어 있고, 흰 망아지는 마당에서 풀을 뜯는다.
化被草木　賴及萬方　　밝은 임금의 덕화가 풀이나 나무까지 미치고, 그 힘입음이 온 누리에 미친다.

덮을 개	넉 사	공손 공	어찌 기
이 차	큰 대	오직 유	용감할 감
몸 신	다섯 오	칠 국	헐 훼
터럭 발	항상 상	기를 양	상할 상

盖此身髮　四大五常　대개 사람의 몸과 터럭은 사대와 오상으로 이루어졌다.
恭惟鞠養　豈敢毀傷　부모가 길러주신 은혜를 공손히 생각한다면, 어찌 함부로 이 몸을 더럽히거나 상하게 할까.

계집 녀

사내 남

알 지

얻을 득

사모할 모

본받을 효

지날 과

능할 능

곧을 정

재주 재

반드시 필

말 막

매울 열

어질 량

고칠 개

잊을 망

女慕貞烈　男效才良　여자는 정렬(貞烈)한 것을 사모하고, 남자는 재주 있고 어진 것을 본받아야 한다.
知過必改　得能莫忘　자기의 허물을 알면 반드시 고치고, 능히 실행할 것을 얻었거든 잊지 말아야 한다.

없을 망	아닐 미	믿을 신	그릇 기
말씀 담	믿을 시	사신 사	하고자할 욕
저 피	몸 기	옳을 가	어려울 난
짧을 단	긴 장	덮을 복	헤아릴 량

罔談彼短　靡恃己長　남의 단점을 말하지 말며, 나의 장점을 믿지 말라.
信使可覆　器欲難量　믿음 가는 일은 거듭해야 하고, 그릇됨은 헤아리기 어려워야 한다.

먹 묵

글 시

경치 경

이길 극

슬플 비

기릴 찬

다닐 행

생각 념

실 사

염소 고

얽을 유

지을 작

물들일 염

양 양

어질 현

성인 성

墨悲絲染　詩讚羔羊　　묵자(墨子)는 실이 물들여지는 것을 슬퍼했고, 시경(詩經)에서는 고양편(羔羊編)을 찬미했다.
景行維賢　克念作聖　　행동을 빛나게 하는 사람이 어진 사람이요, 힘써 마음에 생각하면 성인이 된다.

큰 덕	얼굴 형	빌공	빌 허
세울 건	끝 단	골곡	집 당
이름 명	겉 표	전할 전	익힐 습
설 립	바를 정	소리 성	들을 청

德建名立 形端表正　덕이 서면 명예가 서고, 형모(形貌)가 단정하면 의표(儀表)도 바르게 된다.
空谷傳聲 虛堂習聽　성현의 말은 마치 빈 골짜기에 소리가 전해지듯이 멀리 퍼져 나가고, 사람의 말은 아무리 빈집에서라도 신(神)은
　　　　　　　　　　익히 들을 수가 있다.

재화 화

복 복

자 척

마디 촌

인할 인

인연 연

구슬 벽

그늘 음

모질 악

착할 선

아닐 비

이 시

쌓을 적

경사 경

보배 보

다툴 경

禍因惡積　福緣善慶　　악한 일을 하는 데서 재앙은 쌓이고, 착하고 경사스러운 일로 인해서 복은 생긴다.
尺璧非寶　寸陰是競　　한 자 되는 큰 구슬이 보배가 아니다. 한 치의 짧은 시간이라도 다투어야 한다.

자료 자	갈 왈	효도 효	충성 충
아버지 부	엄할 엄	마땅할 당	법칙 칙(즉)
일 사	더불 여	다할 갈	다할 진
임금 군	공경할 경	힘 력	목숨 명

資父事君 曰嚴與敬　　아비 섬기는 마음으로 임금을 섬겨야 하니, 그것은 존경하고 공손히 하는 것뿐이다.
孝當竭力 忠則盡命　　효도는 마땅히 있는 힘을 다해야 하고, 충성은 곧 목숨을 다해야 한다.

임할 임	이를 숙	같을 사	같을 여
깊을 심	흥할 흥	난초 란	소나무 송
밟을 리	따뜻할 온	이 사	갈 지
엷을 박	서늘할 정(청)	꽃다울 형	성할 성

臨深履薄　夙興溫凊　깊은 물가에 다다른 듯 살얼음 위를 걷듯이 하고, 일찍 일어나 부모의 따뜻한가 서늘한가를 보살핀다.
似蘭斯馨　如松之盛　난초같이 향기롭고, 소나무처럼 무성하다.

내 천	못 연	얼굴 용	말씀 언
흐를 유	맑을 징	그칠 지	말씀 사
아닐 불	취할 취	같을 약	편안 안
쉴 식	비칠 영	생각 사	정할 정

川流不息 淵澄取暎　　냇물은 흘러 쉬지 않고, 연못물은 맑아서 온갖 것을 비친다.
容止若思 言辭安定　　얼굴과 거동은 생각하듯 하고, 말은 안정되게 해야 한다.

두터울 독

삼갈 신

영화 영

호적 적

처음 초

마지막 종

업 업

심할 심

정성 성

마땅 의

바 소

없을 무

아름다울 미

하여금 영(령)

터 기

마침내 경

篤初誠美　愼終宜令　처음을 독실하게 하는 것이 참으로 아름답고, 끝맺음을 조심하는 것이 마땅하다.
榮業所基　籍甚無竟　영달과 사업에는 반드시 기인하는 바가 있게 마련이며, 그래야 명성이 끝이 없을 것이다.

배울 학	잡을 섭	있을 존	갈 거
넉넉할 우	일 직	써 이	말이을 이
오를 등	쫓을 종	달 감	더할 익
벼슬 사	정사 정	아가위 당	읊을 영

學優登仕 攝職從政 　배움이 넉넉하면 벼슬에 오르고, 직무를 맡아 정치에 종사할 수 있다.
存以甘棠 去而益詠 　소공(召公)이 감당나무 아래 머물고, 떠난 뒤엔 감당시로 더욱 칭송하여 읊는다.

풍류 악 / 즐거울 락 / 좋아할 요	예도 예	윗 상	남편 부
다를 수	다를 별	화할 화	부를 창
귀할 귀	높을 존	아래 하	며느리 부
천할 천	낮을 비	화목할 목	따를 수

樂殊貴賤　禮別尊卑　　풍류는 귀천에 따라 다르고, 예의도 높낮음에 따라 다르다.
上和下睦　夫唱婦隨　　윗사람이 온화하면 아랫사람도 화목하고, 지아비는 이끌고 지어미는 따른다.

밖 외	들 입	모두 제	같을 유
받을 수	받들 봉	할미 고	아들 자
스승 부	어미 모	맏 백	견줄 비
가르칠 훈	거동 의	아저씨 숙	아이 아

外受傅訓 入奉母儀　　밖에 나가서는 스승의 가르침을 받고, 안에 들어와서는 어머니의 거동을 받든다.
諸姑伯叔 猶子比兒　　모든 고모와 아버지의 형제들은, 조카를 자기 아이처럼 생각하고,

구멍 공	같을 동	사귈 교	자를 절
품을 회	기운 기	벗 우	갈 마
맏 형	연할 연	던질 투	경계 잠
아우 제	가지 지	나눌 분	법 규

孔懷兄弟　同氣連枝　가장 가깝게 사랑하여 잊지 못하는 것은 형제간이니, 동기간은 한 나무에서 이어진 가지와 같기 때문이다.
交友投分　切磨箴規　벗을 사귐에는 분수를 지켜 의기를 투합해야 하며, 학문과 덕행을 갈고 닦아 서로 경계하고 바르게 인도해야 한다.

어질 인	지을 조	마디 절	기울어질 전
인자할 자	버금 차	옳을 의	자빠질 패
숨을 은	아닐 불 / 말 불	청렴 렴	아닐 비
슬플 측	떠날 리	물러날 퇴	이지러질 휴

仁慈隱惻　造次弗離　어질고 사랑하며 측은히 여기는 마음이 잠시라도 마음속에서 떠나서는 안 된다.
節義廉退　顚沛匪虧　절의와 청렴과 물러감은 어려운 가운데에서도 이지러져서는 안 된다.

성품 성	마음 심	지킬 수	쫓을 축
고요 정	움직일 동	참 진	만물 물
뜻 정	귀신 신	뜻 지	뜻 의
편안할 일	가쁠 피	찰 만	옮길 이

性靜情逸 心動神疲　　성품이 고요하면 마음이 편안하고, 마음이 흔들리면 정신이 피로해진다.
守眞志滿 逐物意移　　참됨을 지키면 뜻이 가득해지고, 물욕을 좇으면 생각도 이리저리 옮겨진다.

굳을 견	좋을 호	도읍 도	동녘 동
가질 지	벼슬 작	고을 읍	서녘 서
맑을 아	스스로 자	빛날 화	두 이
잡을 조	얽을 미	여름 하	서울 경

堅持雅操 好爵自縻　　올바른 지조를 굳게 가지면, 높은 지위는 스스로 그에게 얽히어 이른다.
都邑華夏 東西二京　　화하(華夏)의 도읍에는 동경(洛陽)과 서경(長安)이 있다.

등배	뜰부	집궁	다락루
터망	위수위	대궐전	볼관
낮면	웅거할거	서릴반	날비
락수락	경수경	답답울	놀랄경

背邙面洛 浮渭據涇　낙양은 북망산을 등 뒤로 하여 낙수를 앞에 두고, 장안은 위수에 떠 있는 듯 경수를 의지하고 있다.
宮殿盤鬱 樓觀飛驚　궁(宮)과 전(殿)은 빽빽하게 들어찼고, 누(樓)와 관(觀)은 새가 하늘을 나는 듯 솟아 놀랍다.

圖	畫	丙	甲
그림 도	그림 화	남녘 병	갑옷 갑
寫	彩	舍	帳
베낄 사	채색 채	집 사	장막 장
禽	仙	傍	對
날짐승 금 / 새 금	신선 선	곁 방	대답 대
獸	靈	啓	楹
짐승 수	신령 령	열 계	기둥 영

圖寫禽獸 畫彩仙靈　　　새와 짐승을 그린 그림이 있고, 신선들의 모습도 채색하여 그렸다.
丙舍傍啓 甲帳對楹　　　신하들이 쉬는 병사의 문은 정전(正殿) 곁에 열려 있고, 화려한 휘장이 큰 기둥에 둘려 있다.

베풀 사

북 고

오를 승

고깔 변

자리 연

비파 슬

뜰 계

구를 전

베풀 설

불 취

바칠 납

의심할 의

자리 석

저 생

섬돌 폐

별 성

肆筵設席 鼓瑟吹笙　자리를 만들고 돗자리를 깔고서, 비파를 뜯고 생황저를 분다.
陞階納陛 弁轉疑星　섬돌을 밟으며 궁전에 들어가니, 관(冠)에 단 구슬들이 돌고 돌아 별이 아닌가 의심스럽다.

오른 우	왼 좌	이미 기	또 역
통할 통	통달할 달	모을 집	걷을 취
넓을 광	이을 승	무덤 분	무리 군
안 내	밝을 명	법 전	꽃부리 영

右通廣內　左達承明　　　오른쪽으로는 광내전에 통하고, 왼쪽으로는 승명려에 다다른다.
旣集墳典　亦聚群英　　　이미 삼분(三墳)과 오전(五典) 같은 책들을 모으고, 뛰어난 뭇 영재들도 모았다.

杜	漆	府	路
막을 두	옻칠 칠	마을 부	길 로
藁	書	羅	俠
짚고	글 서	벌릴 라	낄 협
鍾	壁	將	槐
쇠북 종	벽 벽	장수 장	괴화 괴
隷	經	相	卿
글씨 예 / 종 례	글 경 / 줄 경	서로 상	벼슬 경

杜藁鍾隷 漆書壁經　글씨로는 두조(杜操)의 초서와 종요(鍾繇)의 예서가 있고, 글로는 과두(蝌蚪)의 글과 공자의 옛집 벽 속에서 나온
경서가 있다.

府羅將相 路俠槐卿　관부에는 장수와 정승들이 모여 있고, 길은 공경(公卿)의 집들을 끼고 있다.

문호	집가	높을고	몰구
봉할 봉	줄 급	갓 관	바퀴 곡
여덟 팔	일천 천	모실 배	떨칠 진
고을 현	군사 병	연 련	갓끈 영

戶封八縣　家給千兵　　귀척(貴戚)이나 공신에게 팔현(八縣)을 봉하고, 그들의 집에는 많은 군사를 주었다.
高冠陪輦　驅轂振纓　　높은 관(冠)을 쓰고 임금의 수레를 모시니, 수레를 몰 때마다 갓끈이 흔들린다.

인간 세

수레 거(차)

꾀 책

굴레 륵

녹 록

멍에 가

공 공

비석 비

사치할 치

살찔 비

무성할 무

새길 각

부자 부

가벼울 경

열매 실

새길 명

世祿侈富 車駕肥輕 대대로 받은 봉록은 사치하고 풍부하며, 말이 살찌니 수레는 가볍기만 하다.
策功茂實 勒碑刻銘 공신을 책록하여 실적을 세우도록 힘쓰게 하고, 비석에 찬미하는 내용을 새긴다.

磻溪伊尹 佐時阿衡

돌 반	도울 좌	문득 엄	작을 미
시내 계	때 시	집 택	아침 단
저 이	언덕 아	굽을 곡	누구 숙
다스릴 윤	저울대 형	언덕 부	경영 영

磻溪伊尹 佐時阿衡　　주문왕(周文王)은 반계에서 강태공을 얻고 은탕왕(殷湯王)은 신야(莘野)에서 이윤을 맞으니, 그들은 때를 도와 재상 아형(阿衡)의 지위에 올랐다.

奄宅曲阜 微旦孰營　　큰 집을 곡부(曲阜)에 정해주었으니, 그들이 아니면 누가 경영할 수 있었으랴.

군셀 환	건널 제	비단 기	말할 설
귀 공	약할 약	돌아올 회	느낄 감
바를 광	붙을 부	한수 한	호반 무
모을 합	기울 경	은혜 혜	장정 정

桓公匡合　濟弱扶傾　　제나라 환공은 천하를 바로잡아 제후를 모으고, 약한 자를 구하고 기우는 나라를 도와서 일으켰다.
綺回漢惠　說感武丁　　기리계(綺理季) 등은 한나라 혜제(惠帝)의 태자 자리를 회복시키고, 부열(傅說)은 무정(武丁)의 꿈에 나타나 그를 감동시켰다.

준걸 준	많을 다	나라 진	나라 조
재조 예	선비 사	나라 초	나라 위
빽빽할 밀	이 식	고칠 경 / 다시 갱	곤할 곤
말 물	편안 영	으뜸 패	비낄 횡

俊乂密勿 多士寔寧　재주와 덕을 지닌 이들이 부지런히 힘쓰고, 많은 인재들이 있어 나라는 실로 편안했다.
晉楚更覇 趙魏困橫　진문공(晉文公)과 초장왕(楚莊王)은 번갈아 패자가 되었고, 조(趙)나라와 위(魏)나라는 연횡책(連橫策) 때문에 곤란을 겪었다.

거짓 가	밟을 천	어찌 하	나라 한
길 도	흙 토	좇을 준	해질 폐
멸할 멸	모일 회	언약 약	번거로울 번
나라 괵	맹서 맹	법 법	형벌 형

假途滅虢 踐土會盟　　진헌공(晉獻公)은 길을 물어 괵(虢)나라를 멸했고, 진문공(晉文公)은 제후를 천토대(踐土臺)에 모아 맹세하게 했다.
何遵約法 韓弊煩刑　　소하(蕭何)는 줄인 약법을 지켰고, 한비(韓非)는 번거로운 형법으로 폐해를 가져왔다.

起	用	宣	馳
일어날 기	쓸 용	베풀 선	달릴 치
翦	軍	威	譽
갈길 전	군사 군	위엄 위	칭찬할 예
頗	最	沙	丹
자못 파	가장 최	모래 사	붉을 단
牧	精	漠	靑
칠 목	정할 정 / 스를 정	아득할 막	푸를 청

起翦頗牧　用軍最精　진(秦)나라의 백기(白起)와 왕전(王翦), 조나라의 염파(廉頗)와 이목(李牧)은 군사술이 가장 정밀하게 했다.
宣威沙漠　馳譽丹靑　이 장군들은 그 위엄을 사막에까지 펼치니, 그 명예를 채색으로 그려서 전했다.

아홉 구	일백 백	산마루 악	사양할 선
고을 주	고을 군	근본 종	임금 주
임금 우	나라 진	항상 항	이를 운
발자취 적	아우를 병	산이름 대	정자 정

九州禹跡　百郡秦幷　　중국을 구주(九州)로 나눈 것은 우임금의 공적이요 백군(百郡)으로 나눈 것은 진나라 시왕(始王)의 큰 공이다.

嶽宗恒岱　禪主云亭　　오악(五嶽) 중에는 항산(恒山)과 태산(泰山)이 으뜸이고, 봉선(封禪) 제사는 운운산(云云山)과 정정산(亭亭山)에서 주로 하였다.

기러기 안	닭 계	맏 곤	톱 거
문 문	밭 전	못 지	들 야
붉을 자	붉을 적	돌 갈	고을 동
막을 색	재 성	돌 석	뜰 정

雁門紫塞 鷄田赤城　　기러기 날으는 안문(雁門) 궐에는 만리장성의 요새가 있고, 그 앞에는 계전과 적성이 있다.
昆池碣石 鉅野洞庭　　고면현에는 곤지(昆池)가 있고 동해안에는 높이 솟은 갈석산이 있고 태산 동편에는 거야(鉅野)라는 넓은 평야가 있으며 중국 최대의 동정호(洞庭湖)가 있다.

빌 광

바위 암

다스릴 치

힘쓸 무

멀 원

뫼뿌리 수

근본 본

이 자

솜 면

아득할 묘

늘 어 / 어조사 어

심을 가

멀 막

어두울 명

농사 농

거둘 색

曠遠綿邈　巖岫杳冥　너무나 멀어 끝없이 아득하고, 바위와 산은 그윽하여 깊고 어두워 보인다.
治本於農　務玆稼穡　천하를 다스리는 근본을 농업으로 삼아, 심고 거두기를 힘쓰게 하였다.

비로소 숙	나 아	부세 세	권할 권
실을 재	재주 예	익힐 숙	상줄 상
남녘 남	기장 서	바칠 공	내칠 출
이랑 묘	피 직	새 신	오를 척

俶載南畝　我藝黍稷　봄이 되면 남쪽 이랑에서 일을 시작하니, 우리는 기장과 피를 심으리라.
稅熟貢新　勸賞黜陟　익은 곡식으로 세금을 내고 새 곡식으로 종묘에 제사를 지내니, 권면하고 상을 주되 무능한 사람은 내치고 유능한 사람은 등용한다.

맏 맹	사기 사	묻 서	수고할 로
수레 가	물고기 어	몇 기	겸손 겸
도타울 돈	잡을 병	가운데 중	삼가할 근
흴 소	곧을 직	떳떳할 용	칙서 칙

孟軻敦素　史魚秉直　맹자(孟子)는 행동이 소박하고 돈독하였고, 사어(史魚)는 직간(直諫)을 잘 하였다.
庶幾中庸　勞謙謹勅　중용(中庸)에 가까워지기를 바란다면, 근로하고 겸손하며 과실이 없도록 근신해야 한다.

들을 령 | 거울 감 | 끼칠 이 | 힘쓸 면

소리 음 | 모양 모 | 그 궐 | 그 기

살필 찰 | 분별 변 | 아름다울 가 | 공경 지

다스릴 리 | 빛 색 | 꾀 유 | 심을 식

聆音察理 鑑貌辨色　　　소리를 들어 이치를 살피며, 모습을 거울삼아 낯빛을 분별한다.
貽厥嘉猷 勉其祗植　　　훌륭한 계획을 후손에게 남기고, 공경히 선조들의 계획을 이어나가길 힘써라.

살필 성	고일 총	위태 태	수풀 림
몸 궁	더할 증	욕할 욕	언덕 고
나무랄 기	겨룰 항	가까울 근	다행 행
경계 계	극진할 극	부끄러울 치	곧 즉

省躬譏誡　寵增抗極
殆辱近恥　林皐幸卽

자기 몸을 살피고 남의 비방을 경계하며, 은총이 날로 더하면 항거심(抗拒心)이 극에 달함을 알라.
위태로움과 욕됨은 부끄러움에 가까우니, 숲 우거진 언덕으로 나아감이 다행한 일이다.

두 양	풀 해	찾을 색	잠길 침
글 소	짤 조	살 거	잠잠할 묵
볼 견	누구 수	한가할 한	고요할 적
틀 기	가까울 핍	곳 처	고요 요

兩疏見機　解組誰逼　한대(漢代)의 소광(疏廣)과 소수(疏受)는 기회를 보아 인끈을 풀어놓고 가버렸으니, 누가 그 행동을 막을 수 있으리오.

索居閑處　沈默寂寥　한적한 곳을 찾아 사니, 말 한 마디도 없이 고요하기만 하다.

구할 구	흩을 산	기쁠 흔	슬플 척
옛 고	생각 려	아뢸 주	사례 사
찾을 심	노닐 소	여러 누	즐길 환
의논 론	멀 요	보낼 견	부를 초

求古尋論 散慮逍遙　옛 사람의 글을 구하고 도(道)를 찾으며, 모든 심려를 흩어버리고 평화로이 노닌다.
欣奏累遣 感謝歡招　기쁨은 모여들고 번거로움은 사라지니, 슬픔은 물러가고 즐거움이 온다.

渠	園	枇	梧
개천 거	동산 원	나무 비	오동 오
荷	莽	杷	桐
짐 하	풀 망	나무 파	오동 동
的	抽	晩	早
과녁 적	빼낼 추	늦을 만	이를 조
歷	條	翠	凋
지낼 역	조목 조	푸를 취	마를 조

渠荷的歷　園莽抽條　　도랑의 연꽃은 곱고 분명하며, 동산에 우거진 풀들은 쭉쭉 빼어나다.
枇杷晩翠　梧桐早凋　　비파나무 잎새는 늦도록 푸르고, 오동나무 잎새는 일찍부터 시든다.

베풀 진

떨어질 락

놀 유

업신여길 릉

뿌리 근

잎사귀 엽

고기 곤

만질 마

맡길 위

날릴 표

홀로 독

붉을 강

가릴 예

날릴 요

운전 운

하늘 소

陳根委翳 落葉飄颻　　묵은 뿌리들은 버려져 있고, 떨어진 나뭇잎은 바람따라 흩날린다.
遊鯤獨運 凌摩絳霄　　노는 곤이새만이 홀로 움직여 붉은 노을의 하늘에서 마음대로 날아다닌다.

즐길 탐	붙일 우	쉬울 이	붙일 속
읽을 독	눈 목	가벼울 유	귀 이
구경 완	주머니 낭	바 유	담 원
저자 시	상자 상	두려울 외	담 장

耽讀翫市　寓目囊箱　저잣거리 책방에서 글 읽기에 흠뻑 빠져, 정신 차려 자세히 보니 마치 글을 주머니나 상자 속에 갈무리하는 것 같다.
易輶攸畏　屬耳垣墻　군자는 말을 가볍고 쉽게 해서는 아니되며 남이 담에 귀를 기울여 듣는 것처럼 조심하라.

갖출 구	마칠 적	배부를 포	주릴 기
반찬 선	입 구	배부를 어	싫을 염
밥 손	채울 충	삶을 팽	재강 조 / 지게미 조
밥 반	창자 장	재상 재	겨 강

具膳飡飯　適口充腸　반찬을 갖추어 밥을 먹으니, 입맛에 맞아 장을 채운다.
飽飫烹宰　飢厭糟糠　배부르면 아무리 맛있는 요리도 먹기 싫고, 굶주리면 술지게미와 쌀겨도 만족스럽다.

親 친할 친	老 늙을 로(노)	妾 첩 첩	侍 모실 시
戚 겨레 척	少 젊을 소	御 모실 어	巾 수건 건
故 연고 고	異 다를 이	績 길쌈 적	帷 장막 유
舊 옛 구	糧 양식 량	紡 길쌈 방	房 방 방

親戚故舊　老少異糧　　친척이나 친구들을 대접할 때는, 노인과 젊은이의 음식을 달리해야 한다.
妾御績紡　侍巾滅房　　첩은 길쌈을 하고, 아내는 안방에서 수건과 빗을 가지고 남편을 섬긴다.

깁 환	은 은	낮 주	쪽 람
부채 선	촛불 촉	잠잘 면	대순 순
둥글 원	빛날 위	저녁 석	코끼리 상
밝을 결	빛날 황	잠잘 매	상 상

紈扇圓潔　銀燭煒煌　　비단 부채는 둥글고 깨끗하며, 은빛 촛불은 휘황하게 빛난다.
晝眠夕寐　藍筍象床　　낮에 낮잠자고 또한 밤에 일찍 자며 푸른 대나무와 상아로 장식한 침상이라.

줄 현	이을 접	들 교	기쁠 열
노래 가	잔 배	손 수	기쁠 예
술 주	들 거	두드릴 돈	또 차
잔치 연	잔 상	발 족	편안 강

絃歌酒讌　接杯擧觴　　연주하고 노래하는 잔치마당에서는, 잔을 주고받기도 한다.
矯手頓足　悅豫且康　　손을 들고 발을 들어 춤을 추니, 기쁘고도 편안하다.

만 적	제사 제	조을 계	두려울 송
뒤 후	제사 사	이마 상	두려울 구
이을 사	찔 증	둘 재	두려울 공
이를 속	맛볼 상	절 배	두려울 황

嫡後嗣續　祭祀蒸嘗　　적자는 가문의 대를 이어, 제사를 지내며 겨울제사는 증(蒸)이고 가을제사는 상(嘗)이라 한다.
稽顙再拜　悚懼恐惶　　이마를 조아려서 두 번 절하고, 두려운 마음가짐으로 공경하다.

편지 전	돌아볼 고	뼈 해	잡을 집
편지 첩	대답 답	때 구	뜨거울 열
편지 간	살필 심	생각할 상	원할 원
구할 요	자세할 상	목욕할 욕	서늘할 량

牋牒簡要　顧答審詳　　편지는 간단명료해야 하고, 안부를 묻거나 대답할 때에는 자세히 살펴서 명백히 해야 한다.
骸垢想浴　執熱願凉　　몸에 때가 끼면 목욕할 것을 생각하고, 뜨거운 것을 잡으면 시원하기를 바란다.

나귀 여	놀랄 해	벨 주	잡을 포
노새 라	뛸 약	벨 참	얻을 획
송아지 독	뛸 초	도적 적	배반할 반
특별 특	달릴 량	도적 도	도망 망

驢騾犢特　駭躍超驤　나귀와 노새와 낙타와 소들이, 용맹스러이 뛰며 분주히 달린다.
誅斬賊盜　捕獲叛亡　사람을 죽인 역적과 도둑을 참수하여 죽이고 죄를 짓고 도망간 자는 잡아서 가둔다.

布射遼丸 嵇琴阮嘯

베 포

메 혜

편안 염

무거울 균

쏠 사

거문고 금

붓 필

재주 교

동관 료

성 완

인륜 륜

맡길 임

탄자 환

휘파람 소

종이 지

낚시 조

布射遼丸 嵇琴阮嘯　　여포(呂布)의 활쏘기, 웅의료(熊宜僚)의 탄환 돌리기며, 혜강(嵇康)의 거문고 타기, 완적(阮籍)의 휘파람은 모두
유명하다.

恬筆倫紙 鈞巧任釣　　몽염(蒙恬)은 붓을 만들고, 채륜(蔡倫)은 종이를 만들었고, 마균(馬鈞)은 기교가 있었고, 임공자(任公子)는 낚시를
잘했다.

놓을 석	아우를 병	털 모	장인 공
어지러울 분	다 개	베풀 시	찡그릴 빈
이할 리	아름다울 가	맑을 숙	고울 연
풍속 속	묘할 묘	자태 자	웃음 소

釋紛利俗　竝皆佳妙　이 사람들은 모두가 어지러움을 풀어 세상을 이롭게 하였으니, 이들은 모두 다 아름답고 묘한 사람들이다.
毛施淑姿　工嚬姸笑　모장과 서시(西施)는 자태가 구슬같이 아름다워, 찡그리는 모습도 아름답고 웃는 얼굴은 예쁘기가 한이 없었다.

해 년

복희 희

구슬 선

그믐 회

화살 시

빛 휘 / 빛날 휘

구슬 기

넋 백

매양 매

밝을 랑

달 현

고리 환

재촉 최

빛날 요

돌 알

비칠 조

年矢每催　羲暉朗曜　세월은 화살같이 매양 빠르기를 재촉하고, 햇빛은 밝고 빛나기만 하구나.
璇璣懸斡　晦魄環照　구슬 같은 둥근 혼천의(渾天儀)가 공중에 매달려 돌고 있으니, 그믐이 되면 달은 빛이 없어 윤곽만 비칠뿐이다.

손가락 지

길 영

법 구

구부릴 부

나무 신

편안 유

걸음 보

우러를 앙

닦을 수

길할 길

끌 인

행랑 랑

복 우

높을 소

차지할 영

사당 묘

指薪修祜　永綏吉邵　복을 닦는 것이 나무섶에 불씨를 옮기는 것 같아 영원히 평안하고 길하여 경사스러움이 높다.
矩步引領　俯仰廊廟　궁내에서는 옷깃을 단정히 하고 걸음걸이를 바르게 하며 사랑에서는 법도에 맞게 바른 자세로 걷는다.

묶을 속

띠 대

자랑 긍

씩씩할 장

배회 배

배회 회

볼 첨

볼 조

외로울 고

더러울 루

적을 과

들을 문

어리석을 우

어릴 몽

등급 등

꾸짖을 초

束帶矜莊　徘徊瞻眺
孤陋寡聞　愚蒙等誚

궁중에서는 계급패를 달고 정장을 갖추어야하며 거닐고 바라보는 것을 예도에 맞게 하여야 한다.
혼자서 공부하면 유익한것을 얻지못하여 어리석고 몽매한 자와 같아서 남의 책망을 듣게 마련이다.

이를 위

말씀 어

도울 조

이끼 언

이끼 재

이끼 야

松浦 李亭雨
書白首文千字
己丑仲秋

謂語助者　焉哉乎也　　어조사라 이르는 말에는 언(焉)·재(哉)·호(乎)·야(也)가 있다.

松浦 篆書 千字文

송 포 전 서 천 자 문

하늘 천	집 우	날 일	별 진
땅 지	집 주	달 월	잘 숙
검을 현	넓을 홍	찰 영	베풀 열
누를 황	거칠 황	기울 측	베풀 장

天地玄黃　宇宙洪荒　　하늘과 땅은 검고 누르며, 우주는 넓고 크다.
日月盈昃　辰宿列張　　해와 달은 차고 기울며, 별은 벌려 있다.

찰 한	가을 추	윤달 윤	법칙 률
올 래	거둘 수	남을 여	법칙 려
더울 서	겨울 동	이룰 성	고를 조
갈 왕	감출 장	해 세	볕 양

寒來暑往　秋收冬藏　추위가 오면 더위는 가며, 가을에는 거두어들이고 겨울에는 갈무리한다.
閏餘成歲　律呂調陽　남는 윤달로 해를 완성하며, 음율로 음양을 조화시킨다.

구름 운

이슬 로

쇠 금

구슬 옥

오를 등

맺을 결

낳을 생

날 출

이를 치

할 위

빛날 려

뫼 곤

비 우

서리 상

물 수

메 강

雲騰致雨　露結爲霜　　구름이 날아 비가 되고, 이슬이 맺혀 서리가 된다.
金生麗水　玉出崑岡　　금(金)은 여수(麗水)에서 나고, 옥(玉)은 곤륜산(崑崙山)에서 난다.

칼 검

구슬 주

과실 과

나물 채

이름 호

일컬을 칭

보배 진

무거울 중

클 거

밤 야

오얏 리

겨자 개

집 궐

빛 광

벗 내

생강 강

劍號巨闕 珠稱夜光　　칼에는 거궐(巨闕)이 있고, 구슬에는 야광주(夜光珠)가 있다.
果珍李奈 菜重芥薑　　과일 중에서는 오얏과 벗이 보배스럽고, 채소 중에서는 겨자와 생강을 소중히 여긴다.

바다 해

비늘 린

용 룡

새 조

짤 함

잠길 잠

스승 사

벼슬 관

물 하

깃 우

불 화

사람 인

맑을 담

날개 상

임금 제

임금 황

海鹹河淡　鱗潛羽翔　바닷물은 짜고 민물은 싱거우며, 비늘 있는 고기는 물에 잠기고 날개 있는 새는 날아다닌다.

龍師火帝　鳥官人皇　관직을 용으로 나타낸 복희씨(伏羲氏)와 불을 숭상한 신농씨(神農氏)가 있고, 관직을 새로 기록한 소호씨(少昊氏)와 인문(人文)을 개명한 인황씨(人皇氏)가 있다.

비로소 시

이에 내

밀 추

있을 유

지을 제

옷 복

자리 위

염려할 우 / 나라 우

글월 문

옷 의

사양 양

질그릇 도

글자 자

치마 상

나라 국

당나라 당

始制文字　乃服衣裳　　비로소 문자를 만들고, 옷을 만들어 입게 했다.
推位讓國　有虞陶唐　　자리를 물려주어 나라를 양보한 것은, 도당 요(堯)임금과 유우 순(舜)임금이다.

25

조상 조

두루 주

앉을 좌

드릴 수

백성 민

필 발

아침 조

꼬질 공

칠 벌

나라 은

물을 문

평할 평

허물 죄

끓을 탕

길 도

글장 장

弔民伐罪　周發殷湯　백성들을 위로하고 죄지은 이를 친 사람은, 주나라 무왕(武王) 발(發)과 은나라 탕왕(湯王)이다.
坐朝問道　垂拱平章　조정에 앉아 다스리는 도리를 물으니, 옷 드리우고 팔짱 끼고 있지만 공평하고 밝게 다스려진다.

사랑 애

신하 신

멀 하

거느릴 솔

기를 육

엎드릴 복

가까울 이

손 빈

검을 려

되 융

한 일

돌아갈 귀

머리 수

되 강

몸 체

임금 왕

愛育黎首　臣伏戎羌　백성을 사랑하고 기르니, 오랑캐들까지도 신하로서 복종한다.
遐邇壹體　率賓歸王　먼 곳과 가까운 곳이 똑같이 한 몸이 되어, 서로 이끌고 복종하여 임금에게로 돌아온다.

울 명	흰 백	조화 화	힘입을 뢰
새 봉	망아지 구	입을 피	미칠 급
있을 재	밥 식	풀 초	일만 만
나무 수	마당 장	나무 목	모 방

鳴鳳在樹　白駒食場　　봉황새는 울며 나무에 깃들어 있고, 흰 망아지는 마당에서 풀을 뜯는다.
化被草木　賴及萬方　　밝은 임금의 덕화가 풀이나 나무까지 미치고, 그 힘입음이 온 누리에 미친다.

덮을 개

넉 사

공손 공

어찌 기

이 차

큰 대

오직 유

용감할 감

몸 신

다섯 오

칠 국

헐 훼

터럭 발

항상 상

기를 양

상할 상

盖此身髮　四大五常　대개 사람의 몸과 터럭은 사대와 오상으로 이루어졌다.
恭惟鞠養　豈敢毀傷　부모가 길러주신 은혜를 공손히 생각한다면, 어찌 함부로 이 몸을 더럽히거나 상하게 할까.

계집 녀

사내 남

알 지

얻을 득

사모할 모

본받을 효

지날 과

능할 능

곧을 정

재주 재

반드시 필

말 막

매울 열

어질 량

고칠 개

잊을 망

女慕貞烈 男效才良　여자는 정렬(貞烈)한 것을 사모하고, 남자는 재주 있고 어진 것을 본받아야 한다.
知過必改 得能莫忘　자기의 허물을 알면 반드시 고치고, 능히 실행할 것을 얻었거든 잊지 말아야 한다.

없을 망	아닐 미	믿을 신	그릇 기
말씀 담	믿을 시	사신 사	하고자할 욕
저 피	몸 기	옳을 가	어려울 난
짧을 단	긴 장	덮을 복	헤아릴 량

罔談彼短　靡恃己長　　남의 단점을 말하지 말며, 나의 장점을 믿지 말라.
信使可覆　器欲難量　　믿음 가는 일은 거듭해야 하고, 그릇됨은 헤아리기 어려워야 한다.

먹 묵

글 시

경치 경

이길 극

슬플 비

기릴 찬

다닐 행

생각 념

실 사

염소 고

얽을 유

지을 작

물들일 염

양 양

어질 현

성인 성

墨悲絲染　詩讚羔羊　　묵자(墨子)는 실이 물들여지는 것을 슬퍼했고, 시경(詩經)에서는 고양편(羔羊編)을 찬미했다.
景行維賢　克念作聖　　행동을 빛나게 하는 사람이 어진 사람이요, 힘써 마음에 생각하면 성인이 된다.

큰 덕

얼굴 형

빌 공

빌 허

세울 건

끝 단

골 곡

집 당

이름 명

겉 표

전할 전

익힐 습

설 립

바를 정

소리 성

들을 청

德建名立 形端表正　덕이 서면 명예가 서고, 형모(形貌)가 단정하면 의표(儀表)도 바르게 된다.
空谷傳聲 虛堂習聽　성현의 말은 마치 빈 골짜기에 소리가 전해지듯이 멀리 퍼져 나가고, 사람의 말은 아무리 빈집에서라도 신(神)은 익히 들을 수가 있다.

재화 화

복 복

자 척

마디 촌

인할 인

인연 연

구슬 벽

그늘 음

모질 악

착할 선

아닐 비

이 시

쌓을 적

경사 경

보배 보

다툴 경

禍因惡積 福緣善慶 악한 일을 하는 데서 재앙은 쌓이고, 착하고 경사스러운 일로 인해서 복은 생긴다.
尺璧非寶 寸陰是競 한 자 되는 큰 구슬이 보배가 아니다. 한 치의 짧은 시간이라도 다투어야 한다.

자료 자

갈 왈

효도 효

충성 충

아버지 부

엄할 엄

마땅할 당

법칙 칙(즉)

일 사

더불 여

다할 갈

다할 진

임금 군

공경할 경

힘 력

목숨 명

資父事君 曰嚴與敬　　아비 섬기는 마음으로 임금을 섬겨야 하니, 그것은 존경하고 공손히 하는 것뿐이다.
孝當竭力 忠則盡命　　효도는 마땅히 있는 힘을 다해야 하고, 충성은 곧 목숨을 다해야 한다.

임할 임

이를 숙

같을 사

같을 여

깊을 심

흥할 흥

난초 란

소나무 송

밟을 리

따뜻할 온

이 사

갈 지

얇을 박

서늘할 정(청)

꽃다울 형

성할 성

臨深履薄　夙興溫凊　깊은 물가에 다다른 듯 살얼음 위를 걷듯이 하고, 일찍 일어나 부모의 따뜻한가 서늘한가를 보살핀다.
似蘭斯馨　如松之盛　난초같이 향기롭고, 소나무처럼 무성하다.

내 천	못 연	얼굴 용	말씀 언
흐를 유	맑을 징	그칠 지	말씀 사
아닐 불	취할 취	같을 약	편안 안
쉴 식	비칠 영	생각 사	정할 정

川流不息 淵澄取暎　　냇물은 흘러 쉬지 않고, 연못물은 맑아서 온갖 것을 비친다.
容止若思 言辭安定　　얼굴과 거동은 생각하듯 하고, 말은 안정되게 해야 한다.

두터울 독

삼갈 신

영화 영

호적 적

처음 초

마지막 종

업 업

심할 심

정성 성

마땅 의

바 소

없을 무

아름다울 미

하여금 영(령)

터 기

마침내 경

篤初誠美　愼終宜令　　처음을 독실하게 하는 것이 참으로 아름답고, 끝맺음을 조심하는 것이 마땅하다.
榮業所基　籍甚無竟　　영달과 사업에는 반드시 기인하는 바가 있게 마련이며, 그래야 명성이 끝이 없을 것이다.

배울 학

잡을 섭

있을 존

갈 거

넉넉할 우

일 직

써 이

말이을 이

오를 등

쫓을 종

달 감

더할 익

벼슬 사

정사 정

아가위 당

읊을 영

學優登仕 攝職從政　배움이 넉넉하면 벼슬에 오르고, 직무를 맡아 정치에 종사할 수 있다.
存以甘棠 去而益詠　소공(召公)이 감당나무 아래 머물고, 떠난 뒤엔 감당시로 더욱 칭송하여 읊는다.

풍류 악 / 즐거울 락 / 좋아할 요

예도 예

윗 상

남편 부

다를 수

다를 별

화할 화

부를 창

귀할 귀

높을 존

아래 하

며느리 부

천할 천

낮을 비

화목할 목

따를 수

樂殊貴賤 禮別尊卑　풍류는 귀천에 따라 다르고, 예의도 높낮음에 따라 다르다.
上和下睦 夫唱婦隨　윗사람이 온화하면 아랫사람도 화목하고, 지아비는 이끌고 지어미는 따른다.

밖 외

들 입

모두 제

같을 유

받을 수

받들 봉

할미 고

아들 자

스승 부

어미 모

맏 백

견줄 비

가르칠 훈

거동 의

아저씨 숙

아이 아

外受傳訓　入奉母儀　　밖에 나가서는 스승의 가르침을 받고, 안에 들어와서는 어머니의 거동을 받든다.
諸姑伯叔　猶子比兒　　모든 고모와 아버지의 형제들은, 조카를 자기 아이처럼 생각하고,

구멍 공	같을 동	사귈 교	자를 절
품을 회	기운 기	벗 우	갈 마
맏 형	연할 연	던질 투	경계 잠
아우 제	가지 지	나눌 분	법 규

孔懷兄弟　同氣連枝　　가장 가깝게 사랑하여 잊지 못하는 것은 형제간이니, 동기간은 한 나무에서 이어진 가지와 같기 때문이다.
交友投分　切磨箴規　　벗을 사귐에는 분수를 지켜 의기를 투합해야 하며, 학문과 덕행을 갈고 닦아 서로 경계하고 바르게 인도해야 한다.

어질 인

지을 조

마디 절

기울어질 전

인자할 자

버금 차

옳을 의

자빠질 패

숨을 은

아닐 불 / 말 불

청렴 렴

아닐 비

슬플 측

떠날 리

물러날 퇴

이지러질 휴

仁慈隱惻　造次弗離　　어질고 사랑하며 측은히 여기는 마음이 잠시라도 마음속에서 떠나서는 안 된다.
節義廉退　顚沛匪虧　　절의와 청렴과 물러감은 어려운 가운데에서도 이지러져서는 안 된다.

성품 성

마음 심

지킬 수

쫓을 축

고요 정

움직일 동

참 진

만물 물

뜻 정

귀신 신

뜻 지

뜻 의

편안할 일

가쁠 피

찰 만

옮길 이

性靜情逸　心動神疲　　성품이 고요하면 마음이 편안하고, 마음이 흔들리면 정신이 피로해진다.
守眞志滿　逐物意移　　참됨을 지키면 뜻이 가득해지고, 물욕을 좇으면 생각도 이리저리 옮겨진다.

굳을 견

좋을 호

도읍 도

동녘 동

가질 지

벼슬 작

고을 읍

서녘 서

맑을 아

스스로 자

빛날 화

두 이

잡을 조

얽을 미

여름 하

서울 경

堅持雅操　好爵自縻　올바른 지조를 굳게 가지면, 높은 지위는 스스로 그에게 얽히어 이른다.
都邑華夏　東西二京　화하(華夏)의 도읍에는 동경(洛陽)과 서경(長安)이 있다.

등 배	뜰 부	집 궁	다락 루
터 망	위수 위	대궐 전	볼 관
낯 면	웅거할 거	서릴 반	날 비
락수 락	경수 경	답답 울	놀랄 경

背邙面洛　浮渭據涇　　낙양은 북망산을 등 뒤로 하여 낙수를 앞에 두고, 장안은 위수에 떠 있는 듯 경수를 의지하고 있다.
宮殿盤鬱　樓觀飛驚　　궁(宮)과 전(殿)은 빽빽하게 들어찼고, 누(樓)와 관(觀)은 새가 하늘을 나는 듯 솟아 놀랍다.

그림 도

그림 화

남녘 병

갑옷 갑

베낄 사

채색 채

집 사

장막 장

날짐승 금 / 새 금

신선 선

곁 방

대답 대

짐승 수

신령 령

열 계

기둥 영

圖寫禽獸 畵彩仙靈 새와 짐승을 그린 그림이 있고, 신선들의 모습도 채색하여 그렸다.
丙舍傍啓 甲帳對楹 신하들이 쉬는 병사의 문은 정전(正殿) 곁에 열려 있고, 화려한 휘장이 큰 기둥에 둘려 있다.

베풀 사

북고

오를 승

고깔 변

자리 연

비파 슬

뜰 계

구를 전

베풀 설

불 취

바칠 납

의심할 의

자리 석

저 생

섬돌 폐

별 성

肆筵設席　鼓瑟吹笙　자리를 만들고 돗자리를 깔고서, 비파를 뜯고 생황저를 분다.
陞階納陛　弁轉疑星　섬돌을 밟으며 궁전에 들어가니, 관(冠)에 단 구슬들이 돌고 돌아 별이 아닌가 의심스럽다.

오른 우

왼 좌

이미 기

또 역

통할 통

통달할 달

모을 집

걷을 취

넓을 광

이을 승

무덤 분

무리 군

안 내

밝을 명

법 전

꽃부리 영

右通廣內　左達承明　　오른쪽으로는 광내전에 통하고, 왼쪽으로는 승명려에 다다른다.
旣集墳典　亦聚群英　　이미 삼분(三墳)과 오전(五典) 같은 책들을 모으고, 뛰어난 뭇 영재들도 모았다.

막을 두	옻칠 칠	마을 부	길 로
짚고	글 서	벌릴 라	낄 협
쇠북 종	벽 벽	장수 장	괴화 괴
글씨 예 / 종 례	글 경 / 줄 경	서로 상	벼슬 경

杜藁鍾隷 漆書壁經　　　글씨로는 두조(杜操)의 초서와 종요(鍾繇)의 예서가 있고, 글로는 과두(蝌蚪)의 글과 공자의 옛집 벽 속에서 나온
　　　　　　　　　　　　경서가 있다.
府羅將相 路俠槐卿　　　관부에는 장수와 정승들이 모여 있고, 길은 공경(公卿)의 집들을 끼고 있다.

문호

집가

높을 고

몰구

봉할 봉

줄급

갓관

바퀴 곡

여덟 팔

일천 천

모실 배

떨칠 진

고을 현

군사 병

연 련

갓끈 영

戶封八縣　家給千兵　귀척(貴戚)이나 공신에게 팔현(八縣)을 봉하고, 그들의 집에는 많은 군사를 주었다.
高冠陪輦　驅轂振纓　높은 관(冠)을 쓰고 임금의 수레를 모시니, 수레를 몰 때마다 갓끈이 흔들린다.

인간 세

수레 거(차)

꾀 책

굴레 륵

녹 록

멍에 가

공 공

비석 비

사치할 치

살찔 비

무성할 무

새길 각

부자 부

가벼울 경

열매 실

새길 명

世祿侈富　車駕肥輕　대대로 받은 봉록은 사치하고 풍부하며, 말이 살찌니 수레는 가볍기만 하다.
策功茂實　勒碑刻銘　공신을 책록하여 실적을 세우도록 힘쓰게 하고, 비석에 찬미하는 내용을 새긴다.

돌 반

도울 좌

문득 엄

작을 미

시내 계

때 시

집 택

아침 단

저 이

언덕 아

굽을 곡

누구 숙

다스릴 윤

저울대 형

언덕 부

경영 영

磻溪伊尹 佐時阿衡　　주문왕(周文王)은 반계에서 강태공을 얻고 은탕왕(殷湯王)은 신야(莘野)에서 이윤을 맞으니, 그들은 때를 도와 재상 아형(阿衡)의 지위에 올랐다.

奄宅曲阜 微旦孰營　　큰 집을 곡부(曲阜)에 정해주었으니, 그들이 아니면 누가 경영할 수 있었으랴.

굳셀 환	건널 제	비단 기	말할 설
귀 공	약할 약	돌아올 회	느낄 감
바를 광	붙을 부	한수 한	호반 무
모을 합	기울 경	은혜 혜	장정 정

桓公匡合　濟弱扶傾　제나라 환공은 천하를 바로잡아 제후를 모으고, 약한 자를 구하고 기우는 나라를 도와서 일으켰다.
綺回漢惠　說感武丁　기리계(綺理季) 등은 한나라 혜제(惠帝)의 태자 자리를 회복시키고, 부열(傅說)은 무정(武丁)의 꿈에 나타나 그를 감동시켰다.

준걸 준	많을 다	나라 진	나라 조
재조 예	선비 사	나라 초	나라 위
빽빽할 밀	이 식	고칠 경 / 다시 갱	곤할 곤
말 물	편안 영	으뜸 패	비낄 횡

俊乂密勿　多士寔寧　재주와 덕을 지닌 이들이 부지런히 힘쓰고, 많은 인재들이 있어 나라는 실로 편안했다.
晉楚更覇　趙魏困橫　진문공(晉文公)과 초장왕(楚莊王)은 번갈아 패자가 되었고, 조(趙)나라와 위(魏)나라는 연횡책(連橫策) 때문에 곤란을 겪었다.

거짓 가

밟을 천

어찌 하

나라 한

길 도

흙 토

좇을 준

해질 폐

멸할 멸

모일 회

언약 약

번거로울 번

나라 괵

맹서 맹

법 법

형벌 형

假途滅虢 踐土會盟　　진헌공(晉獻公)은 길을 물어 괵(虢)나라를 멸했고, 진문공(晉文公)은 제후를 천토대(踐土臺)에 모아 맹세하게 했다.
何遵約法 韓弊煩刑　　소하(蕭何)는 줄인 약법을 지켰고, 한비(韓非)는 번거로운 형법으로 폐해를 가져왔다.

일어날 기

쓸 용

베풀 선

달릴 치

갈길 전

군사 군

위엄 위

칭찬할 예

자못 파

가장 최

모래 사

붉을 단

칠 목

정할 정 / 스를 정

아득할 막

푸를 청

起翦頗牧　用軍最精
宣威沙漠　馳譽丹青

진(秦)나라의 백기(白起)와 왕전(王翦), 조나라의 염파(廉頗)와 이목(李牧)은 군사술이 가장 정밀하게 했다.
이 장군들은 그 위엄을 사막에까지 펼치니, 그 명예를 채색으로 그려서 전했다.

아홉 구	일백 백	산마루 악	사양할 선
고을 주	고을 군	근본 종	임금 주
임금 우	나라 진	항상 항	이를 운
발자취 적	아우를 병	산이름 대	정자 정

九州禹跡　百郡秦并　중국을 구주(九州)로 나눈 것은 우임금의 공적이요 백군(百郡)으로 나눈 것은 진나라 시왕(始王)의 큰 공이다.
嶽宗恒岱　禪主云亭　오악(五嶽) 중에는 항산(恒山)과 태산(泰山)이 으뜸이고, 봉선(封禪) 제사는 운운산(云云山)과 정정산(亭亭山)에
서 주로 하였다.

기러기 안	닭 계	맏 곤	톱 거
문 문	밭 전	못 지	들 야
붉을 자	붉을 적	돌 갈	고을 동
막을 색	재 성	돌 석	뜰 정

雁門紫塞 鷄田赤城　　기러기 날으는 안문(雁門) 궐에는 만리장성의 요새가 있고, 그 앞에는 계전과 적성이 있다.
昆池碣石 鉅野洞庭　　고면현에는 곤지(昆池)가 있고 동해안에는 높이 솟은 갈석산이 있고 태산 동편에는 거야(鉅野)라는 넓은 평야가 있으며 중국 최대의 동정호(洞庭湖)가 있다.

빌 광

바위 암

다스릴 치

힘쓸 무

멀 원

뫼뿌리 수

근본 본

이 자

솜 면

아득할 묘

늘 어 / 어조사 어

심을 가

멀 막

어두울 명

농사 농

거둘 색

曠遠綿邈 巖岫杳冥　너무나 멀어 끝없이 아득하고, 바위와 산은 그윽하여 깊고 어두워 보인다.
治本於農 務玆稼穡　천하를 다스리는 근본을 농업으로 삼아, 심고 거두기를 힘쓰게 하였다.

비로소 숙

나 아

부세 세

권할 권

실을 재

재주 예

익힐 숙

상줄 상

남녘 남

기장 서

바칠 공

내칠 출

이랑 묘

피 직

새 신

오를 척

俶載南畝　我藝黍稷　봄이 되면 남쪽 이랑에서 일을 시작하니, 우리는 기장과 피를 심으리라.
稅熟貢新　勸賞黜陟　익은 곡식으로 세금을 내고 새 곡식으로 종묘에 제사를 지내니, 권면하고 상을 주되 무능한 사람은 내치고 유능한 사람은 등용한다.

맏 맹

사기 사

묻 서

수고할 로

수레 가

물고기 어

몇 기

겸손 겸

도타울 돈

잡을 병

가운데 중

삼가할 근

흴 소

곧을 직

떳떳할 용

칙서 칙

孟軻敦素　史魚秉直　　맹자(孟子)는 행동이 소박하고 돈독하였고, 사어(史魚)는 직간(直諫)을 잘 하였다.
庶幾中庸　勞謙謹勅　　중용(中庸)에 가까워지기를 바란다면, 근로하고 겸손하며 과실이 없도록 근신해야 한다.

들을 령

거울 감

끼칠 이

힘쓸 면

소리 음

모양 모

그 궐

그 기

살필 찰

분별 변

아름다울 가

공경 지

다스릴 리

빛 색

꾀 유

심을 식

聆音察理 鑑貌辨色　소리를 들어 이치를 살피며, 모습을 거울삼아 낯빛을 분별한다.
貽厥嘉猷 勉其祗植　훌륭한 계획을 후손에게 남기고, 공경히 선조들의 계획을 이어나가길 힘써라.

省躬譏誡　寵增抗極　자기 몸을 살피고 남의 비방을 경계하며, 은총이 날로 더하면 항거심(抗拒心)이 극에 달함을 알라.

살필 성

고일 총

위태 태

수풀 림

몸 궁

더할 증

욕할 욕

언덕 고

나무랄 기

겨룰 항

가까울 근

다행 행

경계 계

극진할 극

부끄러울 치

곧 즉

省躬譏誡　寵增抗極　자기 몸을 살피고 남의 비방을 경계하며, 은총이 날로 더하면 항거심(抗拒心)이 극에 달함을 알라.
殆辱近恥　林皐幸卽　위태로움과 욕됨은 부끄러움에 가까우니, 숲 우거진 언덕으로 나아감이 다행한 일이다.

두 양

풀 해

찾을 색

잠길 침

글 소

짤 조

살 거

잠잠할 묵

볼 견

누구 수

한가할 한

고요할 적

틀 기

가까울 핍

곳 처

고요 요

兩疏見機　解組誰逼　　한대(漢代)의 소광(疏廣)과 소수(疏受)는 기회를 보아 인끈을 풀어놓고 가버렸으니, 누가 그 행동을 막을 수 있으리오.

索居閑處　沈默寂寥　　한적한 곳을 찾아 사니, 말 한 마디도 없이 고요하기만 하다.

구할 구

흩을 산

기쁠 흔

슬플 척

옛 고

생각 려

아뢸 주

사례 사

찾을 심

노닐 소

여러 누

즐길 환

의논 론

멀 요

보낼 견

부를 초

求古尋論　散慮逍遙　옛 사람의 글을 구하고 도(道)를 찾으며, 모든 심려를 흩어버리고 평화로이 노닌다.
欣奏累遣　感謝歡招　기쁨은 모여들고 번거로움은 사라지니, 슬픔은 물러가고 즐거움이 온다.

개천 거

동산 원

나무 비

오동 오

짐 하

풀 망

나무 파

오동 동

과녁 적

빼낼 추

늦을 만

이를 조

지낼 역

조목 조

푸를 취

마를 조

渠荷的歷　園莽抽條　　도랑의 연꽃은 곱고 분명하며, 동산에 우거진 풀들은 쭉쭉 빼어나다.
枇杷晚翠　梧桐早凋　　비파나무 잎새는 늦도록 푸르고, 오동나무 잎새는 일찍부터 시든다.

베풀 진

떨어질 락

놀 유

업신여길 릉

뿌리 근

잎사귀 엽

고기 곤

만질 마

맡길 위

날릴 표

홀로 독

붉을 강

가릴 예

날릴 요

운전 운

하늘 소

陳根委翳　落葉飄颻　　묵은 뿌리들은 버려져 있고, 떨어진 나뭇잎은 바람따라 흩날린다.
遊鯤獨運　凌摩絳霄　　노는 곤이새만이 홀로 움직여 붉은 노을의 하늘에서 마음대로 날아다닌다.

즐길 탐

붙일 우

쉬울 이

붙일 속

읽을 독

눈 목

가벼울 유

귀 이

구경 완

주머니 낭

바 유

담 원

저자 시

상자 상

두려울 외

담 장

耽讀翫市　寓目囊箱　저잣거리 책방에서 글 읽기에 흠뻑 빠져, 정신 차려 자세히 보니 마치 글을 주머니나 상자 속에 갈무리하는 것 같다.
易輶攸畏　屬耳垣墻　군자는 말을 가볍고 쉽게 해서는 아니되며 남이 담에 귀를 기울여 듣는 것처럼 조심하라.

갖출 구	마칠 적	배부를 포	주릴 기
반찬 선	입 구	배부를 어	싫을 염
밥 손	채울 충	삶을 팽	재강 조 / 지게미 조
밥 반	창자 장	재상 재	겨 강

具膳湌飯　適口充腸　반찬을 갖추어 밥을 먹으니, 입맛에 맞아 장을 채운다.
飽飫烹宰　飢厭糟糠　배부르면 아무리 맛있는 요리도 먹기 싫고, 굶주리면 술지게미와 쌀겨도 만족스럽다.

친할 친

늙을 로(노)

첩 첩

모실 시

겨레 척

젊을 소

모실 어

수건 건

연고 고

다를 이

길쌈 적

장막 유

옛 구

양식 량

길쌈 방

방 방

親戚故舊　老少異糧　친척이나 친구들을 대접할 때는, 노인과 젊은이의 음식을 달리해야 한다.
妾御績紡　侍巾滅房　첩은 길쌈을 하고, 아내는 안방에서 수건과 빗을 가지고 남편을 섬긴다.

깁 환	은 은	낮 주	쪽 람
부채 선	촛불 촉	잠잘 면	대순 순
둥글 원	빛날 위	저녁 석	코끼리 상
밝을 결	빛날 황	잠잘 매	상 상

紈扇圓潔　銀燭煒煌　　비단 부채는 둥글고 깨끗하며, 은빛 촛불은 휘황하게 빛난다.
晝眠夕寐　藍筍象床　　낮에 낮잠자고 또한 밤에 일찍 자며 푸른 대나무와 상아로 장식한 침상이라.

줄 현

이을 접

들 교

기쁠 열

노래 가

잔 배

손 수

기쁠 예

술 주

들 거

두드릴 돈

또 차

잔치 연

잔 상

발 족

편안 강

絃歌酒讌 接杯擧觴　연주하고 노래하는 잔치마당에서는, 잔을 주고받기도 한다.
矯手頓足 悅豫且康　손을 들고 발을 들어 춤을 추니, 기쁘고도 편안하다.

맏 적	제사 제	조을 계	두려울 송
뒤 후	제사 사	이마 상	두려울 구
이을 사	찔 증	둘 재	두려울 공
이를 속	맛볼 상	절 배	두려울 황

嫡後嗣續　祭祀蒸嘗　　적자는 가문의 대를 이어, 제사를 지내며 겨울제사는 증(蒸)이고 가을제사는 상(嘗)이라 한다.
稽顙再拜　悚懼恐惶　　이마를 조아려서 두 번 절하고, 두려운 마음가짐으로 공경하다.

편지 전

돌아볼 고

뼈 해

잡을 집

편지 첩

대답 답

때 구

뜨거울 열

편지 간

살필 심

생각할 상

원할 원

구할 요

자세할 상

목욕할 욕

서늘할 량

牋牒簡要 顧答審詳　편지는 간단명료해야 하고, 안부를 묻거나 대답할 때에는 자세히 살펴서 명백히 해야 한다.
骸垢想浴 執熱願凉　몸에 때가 끼면 목욕할 것을 생각하고, 뜨거운 것을 잡으면 시원하기를 바란다.

나귀 여

놀랄 해

벨 주

잡을 포

노새 라

뛸 약

벨 참

얻을 획

송아지 독

뛸 초

도적 적

배반할 반

특별 특

달릴 량

도적 도

도망 망

驢騾犢特　駭躍超驤　나귀와 노새와 낙타와 소들이, 용맹스러이 뛰며 분주히 달린다.
誅斬賊盜　捕獲叛亡　사람을 죽인 역적과 도둑을 참수하여 죽이고 죄를 짓고 도망간 자는 잡아서 가둔다.

베 포	메 혜	편안 염	무거울 균
쏠 사	거문고 금	붓 필	재주 교
동관 료	성 완	인륜 륜	맡길 임
탄자 환	휘파람 소	종이 지	낚시 조

布射遼丸 嵇琴阮嘯　　　여포(呂布)의 활쏘기, 웅의료(熊宜僚)의 탄환 돌리기며, 혜강(嵇康)의 거문고 타기, 완적(阮籍)의 휘파람은 모두 유명하다.

恬筆倫紙 鈞巧任釣　　　몽염(蒙恬)은 붓을 만들고, 채륜(蔡倫)은 종이를 만들었고, 마균(馬鈞)은 기교가 있었고, 임공자(任公子)는 낚시를 잘했다.

놓을 석

아우를 병

털 모

장인 공

어지러울 분

다 개

베풀 시

찡그릴 빈

이할 리

아름다울 가

맑을 숙

고울 연

풍속 속

묘할 묘

자태 자

웃음 소

釋紛利俗　竝皆佳妙　이 사람들은 모두가 어지러움을 풀어 세상을 이롭게 하였으니, 이들은 모두 다 아름답고 묘한 사람들이다.
毛施淑姿　工嚬妍笑　모장과 서시(西施)는 자태가 구슬같이 아름다워, 찡그리는 모습도 아름답고 웃는 얼굴은 예쁘기가 한이 없었다.

해 년	복희 희	구슬 선	그믐 회
화살 시	빛 휘 / 빛날 휘	구슬 기	넋 백
매양 매	밝을 랑	달 현	고리 환
재촉 최	빛날 요	돌 알	비칠 조

年矢每催 羲暉朗曜　　세월은 화살같이 매양 빠르기를 재촉하고, 햇빛은 밝고 빛나기만 하구나.
璇璣懸斡 晦魄環照　　구슬 같은 둥근 혼천의(渾天儀)가 공중에 매달려 돌고 있으니, 그믐이 되면 달은 빛이 없어 윤곽만 비칠뿐이다.

손가락 지

길 영

법 구

구부릴 부

나무 신

편안 유

걸음 보

우러를 앙

닦을 수

길할 길

끌 인

행랑 랑

복 우

높을 소

차지할 영

사당 묘

指薪修祐　永綏吉邵　　복을 닦는 것이 나무섶에 불씨를 옮기는 것 같아 영원히 평안하고 길하여 경사스러움이 높다.
矩步引領　俯仰廊廟　　궁내에서는 옷깃을 단정히하고 걸음걸이를 바르게하며 사랑에서는 법도에 맞게 바른 자세로 걷는다.

묶을 속

배회 배

외로울 고

어리석을 우

띠 대

배회 회

더러울 루

어릴 몽

자랑 긍

볼 첨

적을 과

등급 등

씩씩할 장

볼 조

들을 문

꾸짖을 초

束帶矜莊　徘徊瞻眺　궁중에서는 계급패를 달고 정장을 갖추어야하며 거닐고 바라보는 것을 예도에 맞게 하여야 한다.
孤陋寡聞　愚蒙等誚　혼자서 공부하면 유익한것을 얻지못하여 어리석고 몽매한 자와 같아서 남의 책망을 듣게 마련이다.

이를 위

이끼 언

書白首文千字

松浦李亭雨

己丑仲秋

말씀 어

이끼 재

도울 조

온 호

놈 자

이끼 야

謂語助者 焉哉乎也　　어조사라 이르는 말에는 언(焉)·재(哉)·호(乎)·야(也)가 있다.

李 亨 雨

號：松浦
一九四六年 生
本籍：慶北 醴泉
現在：松浦書藝院長
住所：서울시 동대문구 망우로 21(휘경동)

松浦
五體千字文

2016年 2月 25日 초판 발행

저 자 李 亨 雨
주소 서울시 동대문구 망우로 21
전화 02-2246-9025

발행처 ㈜이화문화출판사

등록번호 제300-2012-230
주소 서울시 종로구 사직로10길 17(내자동 인왕빌딩)
전화 도서 주문처 02-732-7091~3 FAX 02-725-5153
　　　본사 02-738-9880

홈페이지 www.makebook.net

값 35,000원